超強
記

不可不知的大腦與學習的關係
不被忽視的大腦的17位

呂宗昕
著

此書

給希西

一如貝殼裡的珍珠

序

視覺與味道是可以記憶的。

我怎能忘記，跟一些啟蒙分子的邂逅？每每在咖啡館裡，陽光灑了進來，我在一偶，只有紙與筆，一杯純純香香的咖啡，及靜靜坐著的感覺，一旁的窗子，那框，不知怎麼的，在我腦海，竟幻化一扇一扇的「門」，像敞開，讓我通往寬廣與無度的想像空間。

在那兒，我遇見了藝術與文學大師靈魂，他們在騷動，與強光交會後，擦生出了一種奇異的燒焦味。

此刻，那魂魄又浮現，氣味也飄來了，現在，我知道，那是靈感與原創的火苗，在感性與理性的衝突與和解，透悟之後，燃點出的宇宙共鳴，燻彩的人類生存景像啊！

噢，我看，我聞，我存在。

目次

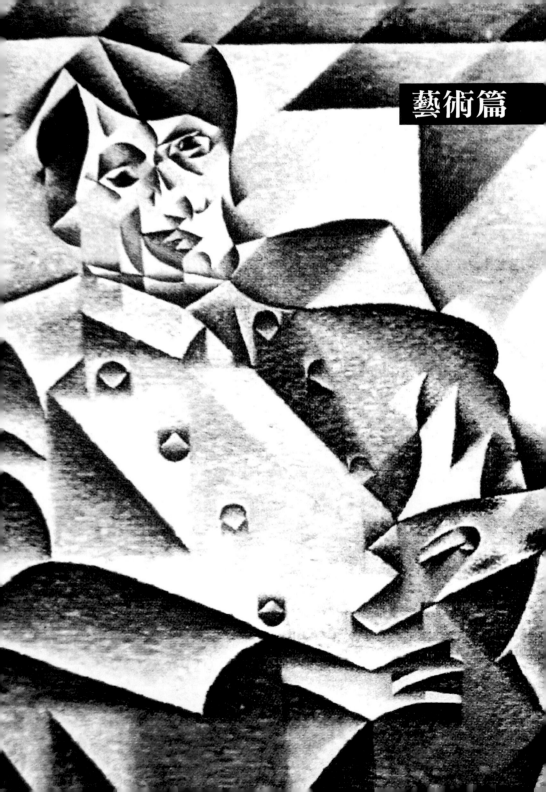

CHAPTER 1

男孩之愛，理性與縱慾摩擦出的焦味
——米開郎基羅（Michelangelo，1475-1564）

不美化自己就算了，更全身剝皮、軟趴趴、吊起來、受酷刑的模樣，這麼糟蹋自己！

是我第一次看見米開朗基羅自畫像，寫下的觀感。之後，這些年，只要一觸碰到〈最後審判〉圖像，我便會納悶，一向讚頌青春與肉體之美的人，怎麼把自己弄得如此不堪呢？

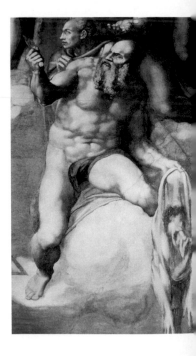

最後審判的局部
Dies Irae
1536-1541年
壁畫
梵蒂岡，西斯丁大教堂
Sistine Chapel, Vatican

一位健壯的男子抓住一身軟趴趴、垂死的皮，此皮，不堪的模樣，是米開郎基羅的自我肖像，藉此，他想宣告一份美的覺醒！

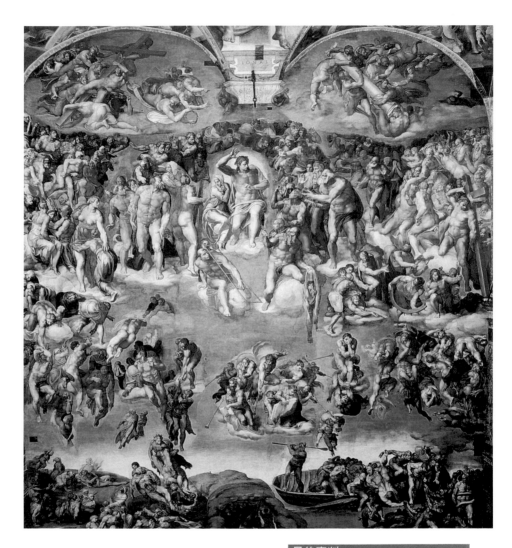

最後審判

Dies Irae
1536-1541年
壁畫
梵蒂岡，西斯丁大教堂
Sistine Chapel, Vatican

傑作之鑰

　　味道是可以記憶的。我永遠不會忘記那天下午，在佛羅倫斯的羅倫佐圖書館（Laurentian Library）裡，與米開朗基羅邂逅的一刻，陽光灑了進來，我坐在一偶，手中沒書，只靜靜的在那兒感覺，牆上一格一格的長方形框模，不知怎麼的，在我腦海，竟浮現出一扇接一扇的「門」，像敞開似的，通往寬廣與自由的空間。米開朗基羅設計這棟建築物時，才四十多歲，他有個念頭：「留在外面，是盲目，進入，就可以被啟發。」進入？進入哪裡呢？知識的世界。

　　在那兒，我聞到的不是書稿的香氣，而是大師靈魂遊走，散布濃郁的酒精，與強光交會後，擦生出某種遠古的燒焦味。

　　米開朗基羅，身為雕塑家、畫家、建築師、工程師之外，更為一名擅長文字的創作者。他一生留下十四行詩、抒情短詩、無伴奏合唱曲、四行詩，共三百多首，當他雕刻、繪畫、從事建築與防禦工事時，猶如大力士般的付出苦力，然在詩裡，他溫柔地訴說情愛，也告知我們何謂藝術，何謂美。

　　他，出生於義大利加百里斯（Caprese），一過了童年，被送去當學徒，這樣的起頭，與其他文藝復興藝術家沒什麼不同，但真正特別的，他說：

　　若說我底子有什麼好，那是因我生在一個微妙的環境，
隨著，喝奶媽的奶，學會了拿鑿子與鎚子的竅門，用這
些來製造人物。

　　自小失母，唯一的溫暖來自於奶媽賜的奶，恰好，她是大
理石礦家族的一分子，此因素，足夠燃點他的藝術生命。才氣
顯露，十四歲，便入佛羅倫斯的大地主梅帝奇（the Medici）
家族工作，也參與最時新的人文學院，一股新柏拉圖之風的吹
起，他感受一群哲學家與藝術家汲汲的捕捉之前羅馬的光榮，
相信古代傳奇、智慧與真理，處在形塑期的他，受此思朝的衝
擊，如海綿一樣，對於美學精華，猛吸啊吸！
　　若問，什麼是他的藝術原則？他一首〈藝術家〉，前五
行，開宗明義說：

　　無一物，最偉大者可構思
　　每一大理石塊，不禁閉
　　自身：設計，只要
　　手跟隨智力，便能實現
　　壞的，我逃；好的，我相信

　　所有的媒材，大理石成了米開郎基羅的最愛，它雖硬，但
自由度卻最大，最能看出藝術家設計的本事了，當然，更是一
種能量與耐力的大考驗。

今天，若談藝術，多數人會強調創意，藝術沒有好壞之分；然而，五百多年前的米開郎基羅卻不這麼認為，他將「智力」的高度、分辨品質的優劣，抱著「歧視」的態度，當作判斷藝術傑作的關鍵。

◢ 長壽？永恆？

一五三六年，在羅馬，他巧遇了一位美麗寡婦維多綠亞・科隆娜（Vittoria Colonna），是女侯爵，也是詩人，兩人相知相惜好多年，透過互寫十四行詩傾吐情意，一直到她過世為止。

他們之間也談美學，其中，也觸及長久以來，人們思考的「藝術永恆」難題，譬如一首十四行詩〈給維多綠亞・科隆娜〉：

　　淑女，怎能這麼碰巧——尚此，我們看到
　　在長經驗中——
　　從巨大的採石場，雕塑一個活的影像
　　會比隨時死亡的創造者，維繫的更久嗎？
　　答案若是，表示產生效果，
　　而甚至，自然被藝術超越；
　　知道於藝術，我給了過去，
　　但明瞭於我，時間在擊破信仰。

也許我倆，我可

在顏色或石頭上，賜予長壽，

到此刻為止，描繪每個外觀和風采；

以便一千年後，我們死了，

就算妳多美，我多疾苦，

我如此愛妳的理由，或許仍被察覺。

　　此詩生動的描繪出藝術家碰到的苦處，怎麼超越極限，想盡辦法延長藝術的壽命。

　　這兒，除了提問，米開郎基羅也敏感的意識到，青春的流逝，極力與自然爭鬥，與時間對抗，他在這種情況下，刺激美學的精華。他也暗示，在藝術裡，我們看到了人的超越，然而，繆斯如何撥動創作者的心弦，更在藝術品中持續的流動，不管多久的未來，仍會對觀看的人，不斷釋放化學變化，藝術若說不死，就如此了。

🌿 柏拉圖之子

　　他與寡婦科隆娜之間的愛，屬於柏拉圖式，純潔又長久，但，他另有一群迷惑的繆斯，在背後騷擾他，若問文學史上，誰是第一位用現代口吻，為美男子寫一長系列的情詩呢？我們或許會聯想莎士比亞吧！他獻給男孩的十四行詩，是家喻戶曉的；不過，米開朗基羅一連串的情詩，呼喊的對象，也是年輕

男子。說來，他這方面要比莎士比亞早了半世紀，誰先開創？
誰最具原創性呢？無疑的，米開朗基羅了。

　　詩的主角，可能是他的模特兒、貴族男子、或學生，總
之，對他們的愛，之熾熱，之激情，常將他們比喻成太陽、阿
波羅、大力士、上主，而他呢？一旦愛上了，渾身像火一樣燒
啊燒，滾啊滾，如寫給男模普及歐（Febo di Poggio）：

　　　　我總以為我可以跟愛協議
　　　　現在，我遭難了
　　　　你看，我怎麼燒

　　這兒，他心在燒灼。再舉一個他寫給男模波瑞尼（Gherardo
Perini）的詩，大師沒他，真患了殘疾一般：

　　　　他的羽毛是我的翼翅，他的山坡是我的腳步，
　　　　是我腳的一盞燈。

　　另外，一位叫卡瓦立瑞（Tommaso dei Cavalieri）的貴族男
子，大部分的詩是為他而寫，有一首十四行詩〈美的厄運〉，
表露對他的萬般深情：

　　　　……
　　　　愛俘虜了我；美盲了我靈魂；

> 憐憫與慈悲有溫柔之眼
>
> 在我心喚醒希望，此不欺瞞。
>
> 有什麼律法，什麼命運，什麼可控制，
>
> 什麼殘酷，能否認
>
> 死亡可全免於完美呢？

　　他還有一首〈桑蠶〉，說渴望化作一件衣裳，裹在卡瓦立瑞的身上，看啊，愛慾有多烈呢！米開朗基羅桃李滿天下，最令他錐心刺痛的是布拉奇（Cecchino dei Bracci），這位學生在十六歲時，突然去世，留給大師無限哀愁，隨之，寫下了四十八首銘詩，其一：

> 此刻地埋肉身，這兒是我的骨，
>
> 剝奪的俊美之眼與活潑氣質，
>
> 我仍然忠於他，喜悅於床，
>
> 我擁抱的人，我靈魂居留那兒。

　　目睹米開朗基羅的作品，人們會驚嘆那浩大、雄偉的氣勢，自然的，認為他精力旺盛，自主性夠強，強到無一人能左右！實際上呢？

　　看著他的雕塑〈大衛〉、〈死奴〉、〈叛奴〉、〈勝利〉、〈蜷縮男孩〉、梅帝奇家族之墓的人像，看著他畫〈最後審判〉的情景，一個個不尋常的動作與多樣性，扭轉、糾結、盤旋、蜷蜿的人物，肌肉與骨骼在經過多重歪曲後，緊繃

的皮膚表層，與浮面之下的凹凸之間，那相依關係，爆裂出來
的，除了情色，還是情色。

　　牽引他，讓他神魂顛倒的是─男孩裸體。面對他們，只
有投降的份了，其實，在創作過程，他不再是自己的主人，
反而，仿如一具被鏈條鎖住的奴隸。他作品擁抱的裸身，
讓我們不禁沉醉在《饗宴》（*Symposium*）與《菲德拉斯》
（*Phaedrus*）的性愛裡，沒錯，米開朗基羅儼然是哲學家柏拉
圖的傳子！

🌢 彼岸的靈魂

　　對米開郎基羅來說，一件好作品的完成，是衝突與抗戰
後的勝利，但，他始終牢記一個古羅馬時代的信仰─「記住你
將會死」（拉丁文：*memento mori*），這句話在內心敲響，越
老，就越大聲，越老，就越清脆，他不平，他氣憤，在一首
〈年輕和年老〉，坦承：

　　　　噢，將日子還我，當放縱與釋放
　　　　我盲目的激情，如遏制與霸權時，
　　　　噢，將那天使般的面孔再次還我，
　　　　是所有美德藏匿之處！
　　　　噢，將我振動腳步還我，
　　　　是年齡，變緩了，滿是痛，

> 存於心、腦的火與濕。
>
> 為自身燃燒、哭泣！
>
> ……

　　為西斯丁大教堂進行聖壇前的壁畫〈最後審判〉時，米開郎基羅已過了耳順之年，那座落中央稍微偏右處，有一名高大、健壯男子，代表耶穌十二使徒之一聖巴托洛繆（St Bartholomew），他的裸身結合了力與美，是他，是他拉住了米開郎基羅那一身軟趴趴、垂死的皮，如此強烈的對比，畫面闡述的，即是〈年輕和年老〉詩中流露的，米開郎基羅讚嘆青春，同時也省思自己的老去。

　　值得一談的是，在他十七歲那年，一位同儕藝術家揍了他，鼻子垮了，也毀容了，之後，一直帶著一張醜陋的臉見人，雖然與他照過面的人，形容他模樣激人敬畏，但米開朗基羅很清楚，此殘缺一生無法彌補，在心理上，破了一個大洞。而，這張全身剝皮的自我肖像，是藝術家邁入老年，對肉體敗壞與腐朽的預示，也是他要我們記住的樣子。那鬆垮不堪，毫無生氣，瀕臨絕望的境地，是悲痛與苦難的極致，此化身，我不禁要問，他宣告了什麼呢？

　　他在詩中，回覆了我：

> 真的孤獨活著，
>
> 一個老人

幾乎達到了彼岸的靈魂

……

我想，米開郎基羅興起了悲憫，對不幸身體的接受，也就是容許靈魂的特殊對待吧。這時，千萬別認為他對美的眷戀消退了，年老的覺醒，更一股勁兒衝來，他吶喊、喧囂得厲害，是前所未有的，緊接著，又敲出最動容的〈聖殤〉、〈聖保羅的談話〉、〈聖彼得的受難〉、〈聖彼得大教堂〉……等等。

🍃 焦味的繚繞

回溯他的一生，不由得想到一本幾近一百五十年前出版的《悲劇誕生》（*Die Geburt der Tragödie*），在尼采眼裡，古希臘悲劇是藝術形式的顛峰，掌管縱慾與熱情的酒神狄俄尼索斯（Dionysus）跟理性與次序的太陽神阿波羅（Apollo）成了關鍵性的美學脈搏，當人在混亂的（狄俄尼

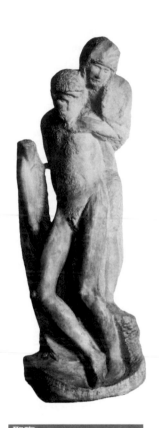

聖殤
Pietà
約1547-1555年
大理石
高233.4公分
佛羅倫斯，聖母百花大教堂
Duomo

大理石是米開郎基羅的最愛，此〈聖殤〉是他入了「從心所欲」之年的再創高峰。

索斯）命運中，嘗試去尋找和諧（阿波羅），於是，悲劇誕
生了。

　　米開郎基羅在這世上，活了八十八年，一向嚴謹，日子
過得像苦行僧一樣，幾乎把生命獻給了藝術，最後，也受眾人
仰慕，尊奉「神聖者」，是的，站在藝術的顛峰，酒神狄俄尼
索斯卻不斷的跟蹤他、嘲笑他、誘惑他，私底下，米開郎基羅
幻想自己被放逐於肥沃的疆域，在那兒，無止盡撒野，享受美
色與狂喜，這樣老男人對稚嫩男孩的慾望，潛伏了一種敗德，
瀕臨犯罪、玩火的危機，在懸崖上，一不小心，將可能粉身碎
骨；然而，他情不自禁……

　　在目睹一個驚豔的臉龐，與活力的身影，像勾魂似的，一
種肉體的耽溺、愛的渴望、以及美的救贖，同時在那一刻發生
了，不管怎麼用理性、邏輯、意志力否認，慾望來得之快，之
濃烈，那撞擊，直侵入了他的心。只有如此，他的創造力才被
點燃，感覺真的活著。

　　我怎能忘記那味道呢？羅倫佐圖書館的遠古燒焦味，此
刻，又飄來了，現在我知道，那是感性與理性衝突之後，生出
的悲劇火花，原來，我一直聞到的是——大師靈感與原創的氣
味啊！

原名〈米開郎基羅的氣味〉

2013年4月

刊登於《歷史文物月刊》

CHAPTER 2

原始之夢，始於澈底的野蠻
──高更（Paul Gauguin，1848-1903）

🍃 高更藝術裡的千嬌百媚

談到高更的作品，多數人會立即想到大溪地少女。

高更對女子的形體很敏感，知道她們如何擺姿才會美，才會性感；而對稱的擺姿與缺乏曲線，難勾起人們的想像與遐思；他了解「線條」與「動作」是女體誘人的關鍵因素。高更找到不下百種的女姿，只要覺得好、有趣，他一定會在作品中一而再、再而三的使用，譬如：臥坐，頭部往前；斜角回眸，裸肩裸背；坐姿，兩手支撐臉；側面，一手壓地面，一手抱膝蓋等等。

所有的姿態都運用到詩人愛倫坡（Edgar Allan Poe）說的：

> 世上沒有一種特殊的美，在比例上不奇怪的。

高更一直很贊同愛倫坡對美的觀念，美不需恰好，也不需要毫無瑕疵，奇特與不成比例才是美的關鍵。

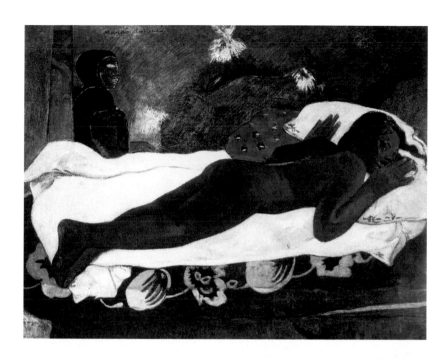

然而他怎麼尋找這些誘人的姿態呢？就舉一個例子：在大溪地時，有一天他很晚才回家，一打開門，房間一片漆黑，他趕快點一根火柴，竟看到妻子蒂呼拉裸身，肚子朝下，動也不動的躺在那裡；她因驚嚇過度，眼睛直瞪，似乎到了瘋癲的地步，高更也被她嚇了一跳，在不知所措的情況下，只好站在那兒望著她；這時，一只燐光彷彿從她瞪大的眼睛發射出來，高更從來沒看過這麼美的身體，讓他感動不已。

死魂窺視

Manao tupapau
1892年
油彩，畫布
73 x 92 公分
紐約，水牛城，公共美術館
Albright-Knox Art Gallery,
Buffalo, New York

　　這件事震撼了高更，在此情境中，高更找到了新的裸體美學。

　　在傳統裸女躺臥的作品中，女主角通常會很舒服的、很安穩的坐臥在床的中央，蕾絲枕頭與布墊，柔軟到身子可輕鬆的舒展開來；然而，高更的蒂呼拉躺在床的邊緣，兩手壓住枕頭，身體幾乎快掉下去，屁股與腰身的曲線明顯，比例也增大，就因那不穩定的姿態，給人一種搖晃感，身體更顯得誘人嫵媚。

　　高更有意打破傳統美女的慵懶與過度保護的形象，在他眼裡，女體情色應藉由焦躁、難受及不安之中流露出來，若能伴隨一些歇斯底里的徵兆，會特別逗人遐想呢！

　　當高更定好模型，依據構圖或內容的需要，在適當時機，就會使用，有時換上其他衣服與飾品，有時改變眼神、膚色等等，必要時，還在姿態上稍作調整，每個模型的創意性極高，無論怎麼處理，放大或縮小，或座落不同情境的重新詮釋，或交錯的排列置放，在在都是高更難能可貴的創新手法。

　　高更等同於大溪地的裸體少女，這聯想也是理所當然的，因為他的確是捕捉少女千嬌百媚姿態的能手，難怪一看就永難忘懷了。

✿ 高更的舞文弄墨

　　高更活著時，媒體很喜歡把他跟另一名同期的畫家夏凡納（Pierre Puvis de Chavannes）相提並論，甚至批評高更的作品沒他的好，當然，傲氣十足的高更絕不認輸，決定替自己辯解。

　　夏凡納比高更年長二十四歲，他們常常畫類似的主題，不外乎女人全裸、半裸的姿態，男子孤寂的模樣，也伴隨樹木、河流、山、海、地平線等等景象，兩人也都擁抱象徵主義，會被人們拿來討論是在所難免的。

　　高更認為夏凡納非常善於說出自己的想法；會講，但不一定會畫。高更語出他們的不同：「他是希臘人，而我是野蠻人，一匹在森林裡沒繫頸圈的狼。」

　　夏凡納能一一解讀作品的意義與象徵，內容似乎是可以預期的；但高更引出的象徵，充分表現神祕感，無法完全用言詞來表達！

　　他們兩人身處在相異的世界，高更直截了當的說：「夏凡納身為畫家，卻是一位舞文弄墨者；而我不是舞文弄墨者，卻是一位真正的文人。」

　　這句話聽來諷刺，但不無道理，野蠻人難以玩弄文字技巧，卻滿是巫術與魔法的想像。

　　除此之外，我倒認為夏凡納與高更之間還有另一個差別，在於：一個給答案，另一個拋問題。前者提供了滿意的解決之

道，但後者丟出問題之後，人們怎麼接招，人們要怎麼回答，即變成了哲學性的思考，至於答案呢？根據每個人背景、教育、經驗、基因等等的不同，也會很不一樣。

就舉高更嘔心瀝血的傑作〈我們從哪兒來？我們是什麼？我們將去哪裡？〉，知名的藝評家丰泰納（Andre Fontainas）抨擊畫的標題太過抽象，但高更認為這張視覺從右到左的畫，代表從出生到死亡的人生，觀眾要如何回答這三個關鍵性的問題，只有他們最了解，各自會有不同的態度與解決之道。

在藝術裡，高更扮演的不外乎就是一個質疑、提示與丟問題的角色啊！

2011年1月16日、2012年12月9日
刊登於《聯合報副刊》

CHAPTER 3

撥開迷霧，勒索濃烈的情緒
──梵谷（Vincent van Gogh，1853-1890）

🍃 梵谷的紅V

梵谷一生共創作四十多張自畫像，若仔細的觀察，會發現將近四分之一的作品，在外套與白襯衫之間有一個非常明顯的紅色「V」字，如此的重複，到底象徵什麼呢？

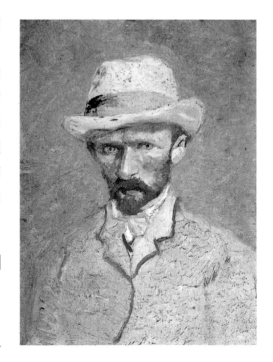

戴灰色氈帽的自畫像
Self-Portrait with Gray Felt Hat
1887年
油彩，紙板
19 x 14 公分
阿姆斯特丹，梵谷博物館
Van Gogh Museum, Amsterdam

　　當我閱讀他寫的信，不斷來回看他的作品，當我越深入他的內心，越能體會到他跟家鄉、家人，與親戚之間的複雜情緒。根與血緣是人難以脫離的人際關係，這束縛常使他喘不過氣來，但身為長子，沒有事業、沒有家庭，梵谷始終讓家人與親戚們感到失望，他在他們身上找不到愛，得到的卻是嚴苛的責備與不瞭解，對他而言，他們只算陌生人，就如他曾跟好友透露過的：

　　　　我感覺這世上，沒有任何一個地方比我家人與國家更陌生的了……

　　那就是為什麼他要遠離荷蘭，不想再回家，這無法割捨的血緣對他只有詛咒而已。

　　一般西方藝術家們在簽名時，總稱自己的姓，像畢卡索、達利、米羅……都屬家族姓氏，然而梵谷的作法卻不一樣，他在畫上簽的是「文生」（Vincent），而非「梵谷」（Van Gogh），這匹「走失的黑羊」真的不想跟家族有瓜葛。依據我猜測，這紅V代表他「名」的第一個字母，闡述了一段不為人知，卻又隱痛的故事。

煙斗的意象

梵谷不論走到哪裡，口中總含著煙斗，在他一些自畫像與靜物作品裡，經常出現煙斗，說來，此藝術家有嚴重的煙癮，但這絕不是人們想像中那種趣味或叛逆的玩意兒，到底什麼理由讓他成了一名老煙槍呢？

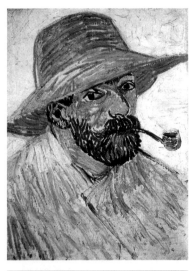

自畫像：草笠，煙斗

1888年春天，阿爾
油彩，畫布，板子
42 x 30 公分
阿姆斯特丹，梵谷博物館
Van Gogh Museum, Amsterdam

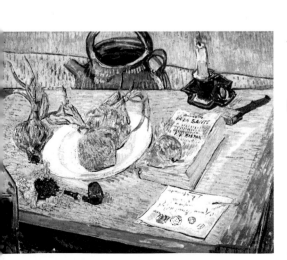

盤，洋蔥，健康年冊，與其他的物品

Plate with Onions, Annuaire De La Santé and Other Objects
1889年，1月
油彩，畫布
50 x 64 公分
奧特婁，克羅勒‧穆勒博物館
Kröller-Müller Museum, Otterlo

這桌上擺的都是他每天用的，吃的，喝的東西，像煙草、煙斗、信件、書本、蠟燭、酒……等等，中間有一本《健康年冊》說明他的身體狀況已出現警訊。

梵谷曾說：

> 我活著……沒有足夠的錢來吃飯，因為我將錢花在作畫
> 上，我經常依賴我的韌性去承受苦難……我大量的抽
> 煙，讓情況更糟，但我抽很多是因為可以讓空肚子不感
> 到那麼飢餓……

是的，繪畫總讓他有一餐沒一餐的，抽煙能幫助他降低食
慾，免除他飢餓的痛苦，甚至到臨終前，還叫西歐把煙斗遞
給他。

其實，對梵谷而言，煙斗象徵紓解饑荒的管道，而背後卻
隱藏著無止境的苦難。

排行老大？還是老二？

話說一八八八年冬天，梵谷發生了一樁割耳悲劇，之後就
經常失眠，在一次無法入睡的夜晚，他寫信告訴西歐：

> 我的心回歸到我的出生地（赫崙桑得），在花園裡每條
> 路徑、每棵植物、花園以外的田野景象、鄰居們、墓地
> （我同名哥哥的埋葬之處）、教堂、我們後花園的廚房
> ——墓地旁有一棵高高的金合歡樹，枝上有一個喜鵲的
> 鳥巢……現在沒有人記得這件事了，只有媽媽跟我。

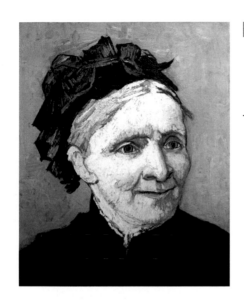

梵谷母親的肖像畫
Portrait of Van Gogh's Mother
1888年10月
油彩，畫布
40.5 x 32.5 公分
洛杉磯，諾頓‧賽門藝術基金會
Norton Simon Art Foundation, Los Angeles

　　這深藏許久的悲慟，終於在孤寂的時刻揭露出來，梵谷描述母親從小帶他去哥哥的墓地，目睹她的哀傷，這些日後都在創作上變成源源不絕的主題，像路徑、植物、田野、教堂、鳥巢等等。

　　遠在一八五二年，梵谷出生的前一年，母親產下一名男嬰也叫「文生」，恰巧生日跟梵谷同月同日，不久後過世，這聽來似乎沒什麼好驚奇的，然而，到底「排行老大？還是老二？」不但是藝術家不可抹滅的心結，更深刻影響他的美學與愛情觀。

　　梵谷了解女人一旦失去嬰孩，頭一胎，母愛特別濃烈，就算生再多，她的心思也永遠放在死去的寶寶。梵谷是下一胎，感受最深切。

也難怪他會愛上有小孩的
西恩與表姊,也難怪在生命最
後兩年不斷的畫魯林夫人與金奴
克斯夫人。從這些幾近中年的
婦女身上,找到他向來缺乏的
母愛。

🍃 鬍鬚的意圖

梵谷許多自畫像裡,嘴巴
旁多留著鬍鬚。這麼畫有什麼意
圖嗎?

在巴黎時期,梵谷寫了一封
信給妹妹,感嘆自己年華老去:

> 我此刻的生涯最主要被局
> 限在年華上,正快速的變
> 成一個小老人了,妳知道
> 我有皺紋、粗糙的鬍鬚、
> 許多的假牙等等。

自從他患性病之後,必須
定期治療,同時他又有嚴重的蛀

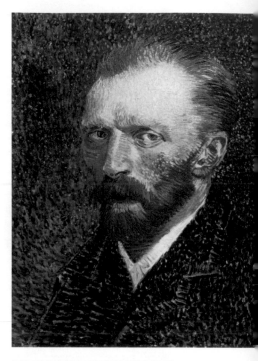

自畫像:無帽,有斑點的背景
1886-1887年,巴黎
油彩,畫布
41 x 32.5公分
芝加哥藝術機構,約瑟‧溫特玻森收藏館
The Joseph Winterbotham Collection,
Chicago Art Institute

牙，過程中拔掉許多顆牙齒，看來不太美觀，為了不讓人察覺到，他留起鬍鬚掩飾。雖然如此，他說話時，別人仍會察覺到「漏風」的跡象，那嘶嘶聲經常被朋友發現，搞得他尷尬的不得了，他自己就說：

> 我必須受如此多災難，特別是那些古怪的特點，這些我根本無法改變，譬如我的外表、說話方式等等。

為什麼要留鬍鬚呢？揭露一項殘酷的事實──梵谷「難以啟齒」的祕密啊！

一生唯一賣出的畫

梵谷活著的時候，有沒有賣出任何畫呢？

約一八八八年十一月十二日，梵谷完成一張〈紅酒莊〉，但異於其他作品，整個畫面顯得分外喜氣。針對這張畫，藝術家自己描述：

> 這紅酒莊顏色像紅酒一樣，遠看時，它轉為黃色，然後，太陽之下又有綠色的天空，下雨後的土壤色調轉為紫與亮黃，四處布滿太陽的倒影。

過去只要觸及農夫的形象，梵谷總會強化他們那一副滄桑的臉與勞苦的手，但這回不一樣，農夫們彎著腰專心採葡萄，

因為太陽高照，泛紅的一片，我們
感受不到一丁點的憂慮氣氛。梵谷
認為他們生活雖苦，但面對豐收，
即將有食物擺在桌上享用，至少可
以暫時舒緩飢餓與無助，心情當然
開朗，藝術家想以一片喜氣洋洋來
反映他們的心情。

紅酒莊
Red Vineyards
1888年
油彩，畫布
75 x 93公分
莫斯科，普希金美術館
Pushkin Museum of Fine Arts, Moscow

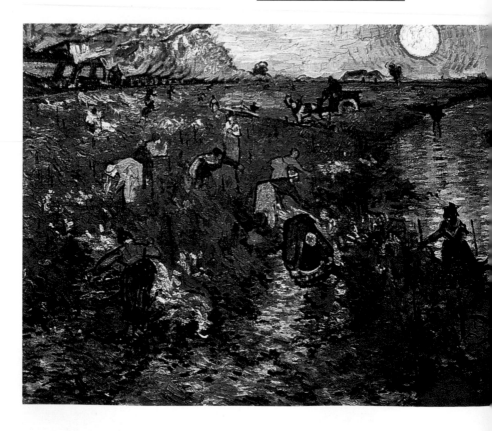

很幸運的，這張畫於一八九○年在布魯塞爾的二十藝廊展出，當時女收藏家安娜·波序（Anna Boch），也是畫家歐仁·波許（Eugene Boch）的親姊姊，看了之後很喜歡，於是花了四百法朗買下它，此張便成為梵谷一生唯一賣出的畫作。

照理說賣畫的好消息可以讓他欣慰，癲癇症的病情應該逐漸好轉才是，但激勵歸激勵，揮之不去的孤獨感還是迎面撲來，怎麼樣都改變不了他命運的悲情。

梵谷的藝術知己

若問世間誰最了解梵谷的藝術，一般人應會聯想到弟弟西歐，雖然梵谷堅信這份兄弟情，但說到藝術的理解，他偶爾也會發出怨言。

不久前，我意外的找到詩人阿爾伯特·奧里埃（G. Albert Aurier）寫的一篇〈孤獨一人：文生·梵谷〉，刊登在一八九○年元月《Mercure de France》雜誌；仔細閱讀後，發現他對梵谷美學的深透了解真令人驚嘆，梵谷也讀過，大力誇獎，並寫信給他表示滿意呢！

當時推崇梵谷的專家還不少，但他只對奧里埃的評論情有獨鍾。

由於文章篇幅很長，在此我揀選其中兩段，當談到「太陽」，詩人說：

文生喜愛將太陽盤面掛在天空中，亮麗的閃耀，同時對
其他類似的太陽之物，譬如像植物、星星、璀璨的向日
葵，他不知疲倦，很瘋狂地、重複地一直畫，這代表：
他用曖昧的或光榮的心態立下巨碑，來崇拜太陽。

　　梵谷畫的星星與向日葵原來是太陽的另一種變形，全因他
愛上暖暖的陽光使然。
　　提到抖動的「樹」，詩人說：

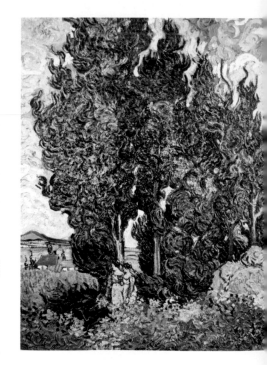

　　被扭曲的戰鬥巨人，它們
　　多節與威嚇的手臂，它們
　　綠色、濃密與長長的鬚髮
　　以悲慘的姿態在那兒搖
　　晃，宣告頑強的力量，肌
　　肉組織顯得自豪，熱血澎
　　湃的氣勢，都說明那永恆
　　的姿態，挑戰襲來的颶
　　風、閃電與脅迫的自然。

柏樹
Cypresses
1889年6月
油彩，畫布
92 x 73公分
奧特婁，克羅勒・穆勒博物館
Kröller-Müller Museum, Otterl

　　奧里埃的妙語如珠，細膩的觀察，在梵谷的眼中，他是唯一的藝術知己。

🍃 為什麼是耳朵？

　　一八八八年聖誕節前夕，黃屋發生了一樁割耳悲劇。梵谷為什麼要選擇耳朵自殘呢？

　　英國藝術權威馬丁・蓋佛德（Martin Gayford）幾年前著有一本《黃屋》，書中揭露割耳應該跟當時倫敦的兇殺案有關。自一八八八年八月起「開膛手傑克」用恐怖的手段殺害好幾名妓女，有的還割掉耳朵，這消息轟動全歐洲，梵谷也應有所聽聞。

　　我認為還有另一個解讀的線索，便是宗教信仰。梵谷當過傳教士，不但對《聖經》倒背如流，也一五

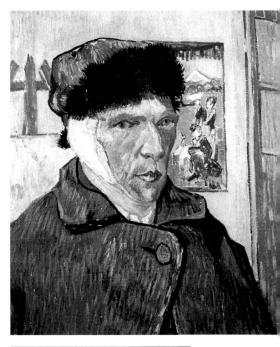

耳朵有繃帶的自畫像
Self-Portrait with a Bandaged Ear
1889年1月，阿爾
油彩，畫布
60 x 49公分
倫敦，考陶爾德學院藝廊
The Courtauld Gallery, London

一十履行耶穌的教導。

恰巧《新約》有一段耳朵的典故：當耶穌在花園被羅馬士兵逮捕時，在一片慌亂的現場，徒弟彼得砍去猶太祭司僕人的耳朵，耶穌目睹此景，便將它接回去，傷口立即癒合。

同時，耶穌曾將紅酒與麵包比喻成他的血與身體，也說天父派他到凡間受苦，在嘗盡身體的疲憊之後，他上十字架做了最後的犧牲。

梵谷曾深愛過一名妓女，西恩，他為她創作了一件令人動容的〈悲痛〉。分手之後，梵谷一直惦記著她，只要遇到妓女，就對這群落難者抱以無限的關懷。

耳朵、妓女與宗教的串聯不僅可詮釋藝術家的人生，也能打破割耳的迷思。他追隨耶穌的腳步，願意用身體的苦來救眾生，當他聽到倫敦殘殺妓女的消息，產生悲憫之心，於是割下耳垂，獻給娼妓，整個過程猶如宗教儀式，表現的是「人間悲苦的救贖」！

🍃 對日本的臆想

在梵谷不少畫作裡，我們能看到日本浮世繪的影響，不過他捉摸的日本文化是怎麼一回事呢？

自一八八五年，梵谷開始大量收藏日本畫的印刷品，此習慣一直延續到巴黎及阿爾時期，渴望將日本美學注入到他的血液。他愛上那鮮豔的顏色、簡單的線條，與戲劇化的組合。

　　他多想到日本經驗個中滋味，基於年紀與財務的考量，他無法成行；儘管如此，始終沒有放棄對日本的幻想。

　　在一封寫給好友伯納德（Emile Bernard）的信，他談起：

> 　　……以寧靜的氣氛與愉悅的顏色效果而言，這裡就如日本一樣的美麗。
>
> 　　水形成一片亮麗綠寶石的斑駁，風景中豐盈的藍，就像我們在日本印刷品中看到的重皺紋之織物……假如日本人在他們的國家沒什麼進展，那倒沒關係，重點是這藝術正在法國延續。

　　梵谷似乎懷有一種發揚日本文化的使命。

　　他曾經建議其他藝術家們用「交換自畫像」當知性交流，說此想法來自於日本，然而日本並沒這傳統，其實梵谷本人才是這觀念的創建者啊！說來他對日本的印象，多源於對異國文化的臆想。

　　不過我認為精準與否並不重要，因為人對事物的理解，往往從獲取的資訊中消化後，再允額外的臆想、猜測與判斷。藉由幻想，梵谷創造了一個新的觀點與美學，這才是藝術家蠱惑人的特質，不是嗎？

🍃 向日葵

　　談到「向日葵」，人們會立刻聯想到「梵谷」，彷彿它們
已成了同質性的關聯詞。但為什麼梵谷要選擇這類大黃花呢？

　　自一八八六年七月起，梵谷開始大量的畫各種花朵，滿
足對顏色的需求，其中包括向日葵，那時的樣子不是插在花瓶
裡，而是攤在地上；之後，其中有一幅跟其他藝術家的作品掛
一起展在美術館裡，恰好高更也在現場，他的目光立即被向日
葵所吸引，梵谷很興奮，以為找到知己。

　　高更的慧眼激發了梵谷的信心，在一封寫給西歐的信中，
梵谷談到向日葵：

> 那種畫反映性格的改變，當你看得越久，就顯得越豐
> 富；此外，高更非常喜歡它們，他跟我說：「那……這
> 是……真正的花啊！」若說牡丹與蜀葵分別屬於真寧
> （George Jeannin）與廓思特（Ernest Quost）的話，那
> 麼向日葵呢？應該屬於我的吧！

　　一八八八年，梵谷搬到南法阿爾，找到一處大小適中的
「黃屋」，希望在此能吹起一股狂熱的藝術思潮，於是邀請
高更來同住。在苦等期間，他心想，為何不用向日葵來裝潢
高更的房間呢？心血來潮，梵谷創作了好幾幅鮮豔無比的大

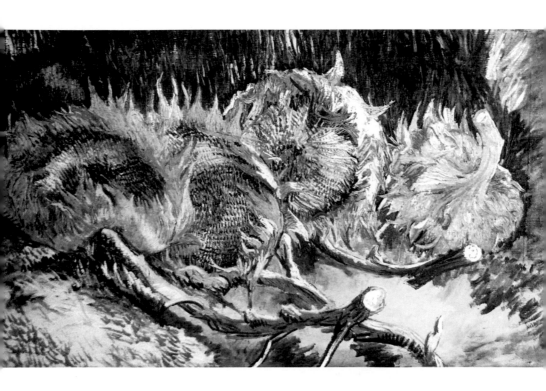

黃花。

　　高更終於抵達，然而住沒多久，就興起到大溪地的念頭，為了挽留他，梵谷再次勤畫向日葵，但任他怎麼畫都沒有用了。

　　對梵谷而言，向日葵象徵友誼、溫暖與希望，當他越一無所有，畫得就越多。

四朵剪下的向日葵
Four Cut Sunflowers
1887年
油彩，畫布
60 x 100公分
奧特婁，克羅勒‧穆勒博物館
Kröller-Müller Museum, Otterlo

最快樂的時期

　　梵谷的一生很悲苦，他享受過快樂嗎？

　　一八八六至一八八八年他在巴黎，雖然城市的明媚風光與藝術流派的衝擊，讓他收穫不少，但也讓他知道那不是一個能夠久居之處，他明白自己的美學觀、清楚自己要什麼，於是背起行囊，到阿爾去實現長久以來的夢想──建立「南方畫室」，這是他從一八八〇年開始就有的願望。

　　一八八八年五月，他在阿爾租下一個屋子，將它命為「黃屋」，希望在此創立一個畫室，成為畫家們從北方到熱帶地區的必經之站。當時他建議高更與伯納德過來與他同住，可以一起切磋技藝，高更同意前去，卻一拖再拖，讓梵谷從春末等到入秋。

　　就在六到八月期間，為了歡迎高更的到來，梵谷費盡心思裝潢屋子，因為興奮所致，他全身細胞滾得沸騰，創作力也達到巔峰，一共完成三十五件油畫及三十七張鉛筆繪圖，作品多得驚人；二來，當時他與郵差魯林相識，魯林一家人伸出友誼的雙手，讓梵谷第一次體會到有家的感覺；三來，他尋尋覓覓之後，終於找到屬於自己的顏色──亮黃；四來，他正在構思向日葵、酒店、星空與其他景象的主題，這些日後也成為梵谷最打動人心的作品。

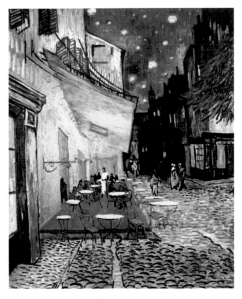

夜晚的露天酒館
Café Terrace at Night
1888年
油彩，畫布
81 x 65.5公分
奧特婁，克羅勒‧穆勒博物館
Kröller-Müller Museum, Otterlo

　　梵谷一步一步朝著他的夢想前進，眼見「南方畫室」就快
興建起來了，一切近在咫尺！

　　若問梵谷一生最快樂的階段在何時，應該是一八八八年的
夏天吧！

🍃 後印象派？印象派？

　　一九一○年，藝評家佛萊（Roger Fry）在倫敦幫幾位法
國現代畫家舉辦特展，裡面有秀拉、梵谷等人的作品，為他們
冠上「後印象派」。從那時起，梵谷就被定為這派的畫家。然
而，這樣的界定是梵谷想要的嗎？

梵谷在巴黎期間，結交一群當紅的印象派畫家，但私底下向朋友透露：

> 現在我已經看過印象派畫家，也目睹崇拜已久的畫作，但我卻不屬於他們圈圈……雖然理論雷同，但他們用的顏色跟我的不一樣……

他拒絕加入印象派圈子，還自己策畫一個「微小大道的印象派畫家」展覽，跟這群人抗衡，全是因為他獨立的性格使然！

當時，他最仰慕的畫家莫過於蒙地伽利（Adolphe-Joseph-Thomas Monticelli），一八八六年六月底，這位大師突然過世，梵谷整個夏天都在模擬他的繪畫技法，特別是在明亮的色調、大膽的作風，與厚塗顏料的技巧上。說到蒙地伽利，在印象派一詞發明之前，早就

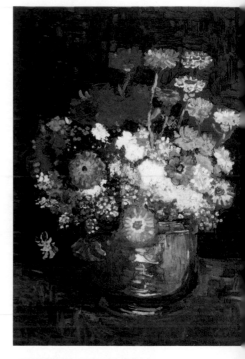

瓶中的百日菊
Bowl with Zinnias
1886年7-9月
油彩，畫布
61 x 45.5公分
華盛頓，克雷格美術館
Kreeger Museum, Washington

創立了印象派的畫風，也算此派別的先師，他的藝術品味及創新被當時的社會摒棄，這點倒跟梵谷的情況很像，為此梵谷自豪的說：「我認為我在跟隨這個人。」若說梵谷是蒙地伽利的藝術傳人，一點都不為過！

梵谷暗示莫內、竇加等人不該稱印象派畫家，言下之意，他自己才是一位「真正的」印象派人。

眼睛的深透

若問梵谷的自畫像中，哪個部位最能探透他的深處靈魂？

在他每雙眼睛裡，瞳孔大小、目光走向、光源反射、顏色變化、抖動程度與眼神狀態都不一樣，梵谷曾經寫下一段：

> 我較喜歡畫眼睛，而不是教堂，因為眼睛裡有某種教堂沒有的東西……對了！人的靈魂。

只要見過梵谷的人，對他印象最深刻的就是那一雙眼睛，他的弟媳裘·梵谷·鮑格（Johanna van Gogh-Bonger）描述：

> 從他突出的眉骨之下，有一雙銳利、好奇的目光。

妹妹伊莉莎白則說：

　　他的眉毛垂在一起，那雙小小的、沉思的、最深邃的眼
　　睛，依據某種變化，顏色也會由藍轉綠。

朋友布拉特（D. Braat）說：

　　在他一雙窄小的眼睛，卻有濃烈的凝視。

　　藉由照片與畫作，畢卡索判斷梵谷的知覺感受全靠這一雙
神祕的眼睛。

　　梵谷全身上下，那雙眼睛最犀利，訴說他的矛盾與痛苦，
精神的分裂，也深透了世間的各種面向，及看到別人看不到的
東西。

　　另外，他的眼緣與眼角經常溢滿赤紅。紅，代表熱血奔騰
的情感，如紅酒一樣的溫暖；但有時候也代表血流的刺痛。藝
評家投特羅婁（Anna Torterolo）曾將梵谷的眼睛譬喻成《惡之
華》書中的開場白：「你們，虛偽的讀者，是我的兄弟，我的
朋友。」他眼裡的「真誠」，直盯著我們這一群「虛偽」的觀
眾，也勾起了你我的羞愧之情與同情之心啊！

🍃 背後的功臣

　　多數人都知道，西歐與梵谷手足情深，但梵谷死後，西
歐能為他的藝術所做有限，不到半年自己也撒手人間。故事若

發展到此為止，梵谷則難以死裡復活。如今你可以不知道達文西，可以不知道林布蘭特，但說到梵谷，卻家喻戶曉，誰是這背後的功臣呢？

西歐的妻子裘・鮑格在一開始就感受到梵谷的威脅，深怕她的幸福隨時會被他摧毀，因此她對他真正的了解始於他死去的那一刻。首先她接到西歐的電報，孤獨一人初嘗那份蒼涼；接下來，西歐生病後，她細細的閱讀梵谷寫的信，漸漸才明白藝術家的高貴情操。

她寫信給友人，談及：

> 文生對我生命影響劇烈，是他幫助我容納生命，因為他，我可以跟自己和解，「寧靜」是他們兄弟倆最鍾愛的字彙，他們認為這是最高的境界，而我也已經找到了。自從那個冬天，當我孤單一人，我沒有不快樂，「雖然悲苦，但總是歡欣」是文生對生命的詮釋，現在，我可以了解那個意思了。

西歐的遺孀在與梵谷的高貴靈魂相遇之後，更將她的餘生投入在推廣梵谷的畫作、辦展覽、翻譯書信、注解、為他寫傳。過程中，她常遭受人們的鄙視，但由於她的堅信，最後將挫折感轉為繼續推動的力量。

如今當我們被梵谷的畫感動時，怎能忘記這位忠貞的弟媳呢！

設在黃屋裡的一顆炸彈

一八八八年五月一日梵谷在
阿爾租下一個屋子，命名「黃屋」
（也稱「南方畫室」），但他暫時
先待在奔牛酒館（Cafe de la Gare）
的樓上，準備等到裝潢結束後再搬
進去。從他畫的幾幅〈黃屋〉，我

黃屋
Yellow House
1888年
油彩，畫布
76 x 94公分
阿姆斯特丹，梵谷博物館
Van Gogh Museum, Amsterdam

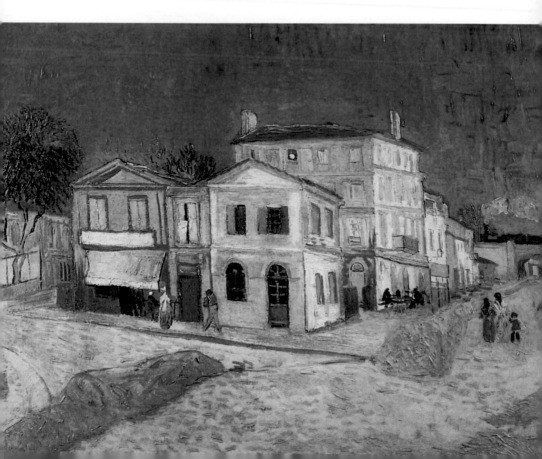

們得知它的外觀；從他畫的〈臥室〉、〈梵谷的椅子〉與〈高更的扶手椅〉，我們也能瞥見屋裡的模樣。然而，屋內結構為何？又怎麼影響藝術家與高更之間的關係呢？

　　高更在十月二十三日抵達阿爾，兩人欣喜的在酒館相見，然後，梵谷帶著高更去看他精心設計的黃屋，這是一棟上下兩層的屋子，一樓包括走廊、工作室與廚房，二樓則有走廊與四個房間，靠樓梯與走廊是梵谷的起居室，高更的房間則靠馬路。

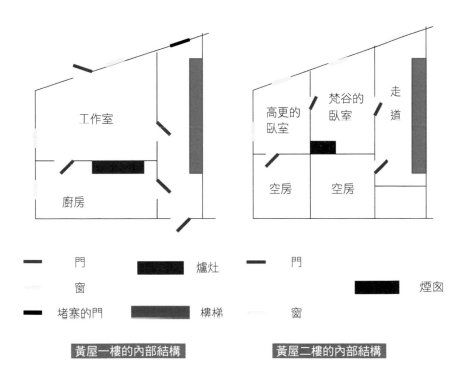

黃屋一樓的內部結構　　黃屋二樓的內部結構

　　高更若打開窗子就能看到油綠綠的公園，似乎還不錯，然而我們若仔細觀察梵谷與高更的房間，會發現二樓的安排對高更很不方便，每次要上廁所、出門、帶妓女或朋友回家時，都一定要經過梵谷的房間，一點隱私權也沒有，根本無法自由獨立的生活，弄得他不高興，頭一天就惱怒了他。

　　這不悅的經驗說明瞭兩位藝術家在心理上的對抗，卻也為他們之間的友誼埋下一顆潛伏的炸彈。

🍃 受高更的正面影響

　　梵谷的生活因畫家高更的介入而產生劇烈變化，割耳與自殺的悲劇，或許是高更所激的。儘管有這些負面的結果，但是否也有一些正面的影響呢？

　　當他們住在黃屋時，經常一起上酒館、寫生、逛美術館、談天說地。從他們共同創作的四十多件作品中，可以發現兩人水火不容的繪畫風格。梵谷告訴弟弟：

> 高更和我談論很多有關德拉克洛瓦、林布蘭特及其他畫家的作品，有時候爭論到發出電力，那是從我們腦袋發射，消耗得就像用過的電池一樣。

　　電池耗盡的激流，象徵他們的對話擦出了強烈的火花，但也說明他們的爭鬥已到了無可收拾的地步。

不過他們還是努力做了妥協，梵谷聽從高更的建議，嘗試做一些實驗，他告訴妹妹：

> 高更堅決的鼓勵我藉由純想像來創作。

梵谷一向回絕「純想像」的創作方式，實體或景象若不在面前，他根本無法動筆，不過當他遇見公園裡兩名走路的女子，內心漫遊了起來，遙想別處，假設她們是他的妹妹與母親。

梵谷之後不少作品也這樣如法炮製，結果是驚人的，如梵谷說：

> 藉色彩的安排，我們可以作詩，同時散發出音樂的慰藉。

因為高更的引導，梵谷的畫有了一股浪漫的音樂性與詩性，這也就是為什麼許多人讚美他的作品猶如「顏色的交響樂」。

天才之死

我們知道一八九〇年七月二十七日當梵谷在田野畫畫，再也受不了寂寞與恐懼，最後拿著準備好的左輪手槍往胸腔射，但拿槍經驗不足的他擊不準，落得半生半死，最後自己走回住處，兩天後死了。他何時起了輕生的念頭？就近的嘉舍醫師是否盡到醫治他的責任？梵谷的遺言又是什麼呢？

梵谷曾說：

> 事實上，自從我生病以後，在田野時，強烈的孤獨感襲
> 擊我，到了一種恐怖的現象……

自從高更離開黃屋之後，他為南方畫室編織的夢想破滅，
緊接著又被送到精神病院，輕生的念頭就此伴隨著他，以上這
段話潛伏了悲劇。

梵谷臨終，西歐守候在側，描述當時的景況：

> 文生想要死，當我坐在他的旁邊，嘗試說服他我們要治
> 癒他，希望他能夠被救起來，但是他回答：「這個悲哀
> 會持續永遠。」（La tristesse durera toujours），我了解
> 他想表達的，很快，在一個癲癇發作後，下一分鐘，他
> 閉上了眼睛。

梵谷失去了跟生命戰鬥的力量，因為承受痛苦太久了。

梵谷死後，嘉舍醫師被人批評沒好好照顧這位藝術家。然
而首先我們要了解梵谷是一個不怎麼聽話的病人，就算被勸告
酒精量要減少、菸不可多抽，但他依然故我。老實說，一百多
年前，像梵谷這樣癲癇嚴重的病人，醫生能做的很有限，所以
天才之死並非嘉舍的錯。

🍃 自殘？還是他害？

前一陣子藝術界傳來一個震撼的消息，說梵谷的耳朵是高更割下的；又說梵谷先揮動剃刀，高更再舉起「重劍」，猛然一揮，悲劇發生了。這麼一來，梵谷自殘之說全然被打翻了。

一些蛛絲馬跡似乎符合此說法。譬如：在割耳事件後，梵谷寫了二封信，一封給西歐，他說：「還好高更沒持有機械槍或其他走火槍枝。」這段話暗示當時高更手握其他兇器，因此傷害減到最低。

另一封給高更，他說會把劍術的防護面具及手套寄還給他，卻沒提到「重劍」一事。這暗示了高更用完這把「兇器」後，馬上扔到羅納河（Rhone）。他又說：「你沉默，我也將如此。」難道這是他們之間的「沉默協定」嗎？

儘管有這些暗示，我仍然質疑他害的可能性。首先要澄清的是梵谷被割下的是「耳垂」部位。第二，「重劍」的尖銳之處只在最前端，因此中擊時，只會留下刺傷。第三，人揮劍時，幾乎不可能把對方的耳垂砍下來，這還得靠兩隻手才能辦到；也就是說一手抓住耳端，另一手做切割的動作，否則若真辦到了，結果絕對會嚴重傷及脖子與肩膀。然而根據梵谷畫的兩張包紮繃帶的自畫像，他的頸與肩都安然無恙。

所以，「高更下的毒手」之說是不可靠的。

畫畫時是瘋狂？還是清醒？

當人們目睹梵谷拚命畫火黃的向日葵、圓滾滾的太陽、抖動厲害的柏樹、波濤洶湧的麥田、迷惑的燈光與星星，總認為他「真的瘋了」。到底作畫時他的腦子是清醒的呢？還是瘋癲？

位於阿姆斯特丹的梵谷博物館去年十月才剛出版六冊《文生・梵谷——信件》，共收九〇二封信（包括梵谷寫的八一九封，與別人寄給他的八十三封）。由於梵谷的生活沒什麼條理，許多寫給他的信都不翼而飛，幸運的是西歐幫他保存了一部分的信件，使得後人能透過這些文字了解梵谷，他的想法、感覺與經驗。當然這個新版本不同於過去的翻譯本，更完整，更忠於原文，較能凸顯梵谷的理智程度，比如當他住進療養院時，說的一段話：

> 貝倫醫師（Dr. Theophile Peyron）跟我解釋，嚴格來說我並沒有瘋，我認為他是對的，因為發作間隔期間，我的狀況非常正常，甚至比以前更好，但發作時確實很可怕，我完全失去意識，這事實激發我更認真的工作，就像礦工一樣，總是面對危險，但又急迫的，很迅速的完成任務。

梵谷說得沒錯，只要癲癇不發作，他腦子清醒得很，藉由每段寶貴的間隔期，他拚老命畫畫，深怕癲癇再度發作。其實，他幾次的病情相當嚴重，只要一發作，創作完全停擺，所以過去我們認為他瘋癲時才作畫的觀念是不正確的。

加深的長影

一八九〇年初，梵谷根據手邊一本書《倫敦：朝聖》，模擬古斯塔夫・多雷（Gustave Dore）的一幅黑白〈新門監獄的運動廣場〉繪圖，完成了一張油畫〈繞圈行走的囚犯〉。

這張畫裡，一群監獄中的犯人在一個高牆窄小的空間裡繞啊繞的，上端有四個窗口，右側站著三位看守人員。若我們仔細觀察這些犯人，會發現中間有一位男子，看起來特別突出，長得最高，唯一沒戴帽子，眼睛還朝畫外方向瞧的男子。他是誰呢？一來長得像梵谷，二來頭髮的顏色是紅黃相混，要辨識何許人物，再明顯不過了，他就是藝術家本人。

我們往左上角一看，會發現兩個小小的白色鉤形物，猶如兩隻飛舞的蝴蝶；再往下瞄地板，與多雷〈新門監獄的運動廣場〉不同的地方，在於梵谷加深了長長的影子。

藝術家刻畫的是他當時被拘禁於療養院的心理狀態。

自從割耳悲劇發生後，他一直背負著極大的罪惡感，之後在許多信件的字裡行間，經常談到死亡，當然他盡可能用幽默或樂觀的方式帶過，但隱隱約約地作了某種自殺的暗示。在這

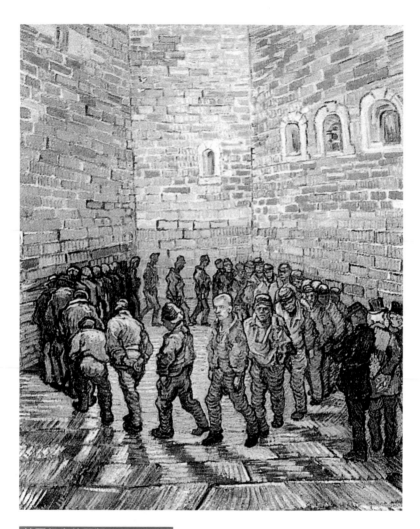

繞圈行走的囚犯
Prisoners Exercising
1890年，聖雷米
油彩，畫布
80 x 64公分
莫斯科，普希金美術館
Pushkin Museum of Fine Arts, Moscow

幅畫裡，我們看到蝴蝶飛舞，象徵死後的自由與重生；那加深的長影呢？是為他日後埋下了一個顫慄的結局。

愛與藝術，孰輕孰重？

繪畫對梵谷而言是一種意外，青少年時，他根本沒有計畫當一名畫家，直到二十七歲才省悟自己的未來，但在繪畫生涯中，他關心的並非美學，而是履行一個更高的情操，那是什麼呢？

一八八七年夏天西歐到阿姆斯特丹度假，愛上好友的妹妹裘・鮑格，梵谷得知弟弟正在熱戀，一方面鼓勵他趕快結婚，有個穩定的家庭，另一方面他反看自己，於是寫下一段：

> 有時候，我真的怨恨這些爛畫。我記得李士潘（J. Richepin）曾說：「愛藝術讓一個人失去真正的愛。」我認為他說得很對，反過來說，真愛會讓你討厭藝術。

他又進一步解釋：

> 一個擁有愛的人就算對畫沒啥興趣也沒什麼關係，只因什麼都足夠了。人為了成功，必須持有野心，但野心對我來說十分荒謬。

公園裡的一對夫婦與一棵藍樹

Public Garden with Couple and Blue Fir Tree
1888年10月
油彩，畫布
73 x 92 公分
私人收藏

梵谷許多的畫裡經常出現情侶，說明他多麼渴望真愛。

　　從這些話我們感受到梵谷對藝術的質疑，及真愛與世俗野心之間的牴觸，若能選擇不流浪，若能選擇愛情，他絕對會放棄畫畫。但問題是人們對他不理不睬，之所以選擇作畫，就如他所感嘆：命運的驅使吧！

　　雖然孤獨，得不到愛，但從未因苦澀而產生任何怨恨、報復或怨天尤人，相反的，他說：

　　　　我愛。假如我沒有活著，別人也沒有活著，我如何感覺
　　　　這神祕性的東西呢？──愛。我越想，越覺得世上沒有
　　　　一樣東西能跟愛人相比，它才是真正的藝術啊！

梵谷藉藝術最終想傳達的不外乎──愛的信仰。

<div style="text-align:right">

「關於梵谷的迷思系列」
2009年11月25日至2010年3月25日
連續刊登於《聯合報副刊》

</div>

CHAPTER 4
被尾巴拖曳的慾望，永不止息
──畢卡索（Pablo Picasso，1881-1973）

🍃 慾望的永不止息

　　一個性格複雜，內心動盪不安的藝術家，跟著他，我的情緒也在那兒不斷的翻滾。

🍃 被鞭打的滋味

　　到底哪一年，我已不清楚了，只記得有一陣子，電視常播一個蠻有創意的廣告，一位患了重感冒的女子在美術館裡看畫，猛流淚，猛打噴嚏，在難受的情況下，拿起了手帕擦拭，有趣的是，她當時正凝視牆上的一幅名畫，那邋遢模樣倒像極了畫的內容，雖然只是賣感冒藥的廣告，但我不禁自問，這鏡像代表了什麼意義呢？

　　那是畢卡索一九三七年的作品，叫〈哭泣的女人〉，主角的眼神呆滯，又顯得驚慌，一副哭喪的臉，再加上多重的扭

曲，簡直受盡了折磨。這樣的畫面，是我對畢卡索的初識。

　　身為女人，總希望被呵護，被溫柔的對待，但看到這張畫，覺得自己也被冷冷的鞭打，似乎打得遍體鱗傷，當時，老實說，我懷疑他是否得了虐待狂呢！

醜陋的代號

　　十年前，我因達利的一幅畫〈十字架上聖約翰的耶穌〉，掉入了一個奇幻的世界，我愛美，愛肉慾的歡愉，愛幾近神性的昇華，這位來自加泰羅尼亞的藝術家比畢卡索小二十三歲，追求的不是現代，反而回歸文藝復興時代的精神，鼓吹歐洲的新藝術。

　　達利與畢卡索之間有一段擦肩而過的因緣。當學生時，達利曾用立體派與拼貼技巧作實驗，但之後畢卡索採用非洲面具與工藝品來創作，因無情的破壞傳統與文明，達利再也忍無可忍，於是投了一篇文章到《牛頭怪》，強烈的抨擊畢卡索用殘暴與撕解來製造「醜惡」。

　　為了追求「美」，達利的藝術生涯與西班牙黃金時代的巴洛克（baroque）結下了不解之緣，「巴洛克」一詞，字面指的是「不規則的珍珠」，珍珠引發的豐盈感，不規則狀的非對比、非均勻、混雜、不合常情、非一成不變……等等幻化特徵，多樣的知性交織而成的知識史、藝術史、身體史、文化交流史，那般的恣意，那般的富裕，難怪達利總散發一股迷惑。

而畢卡索呢？這位一八八一年出生於馬拉加的畫家，猶如一隻蠻牛，強硬的很，憑藉一股挑戰、震驚、與破壞的衝動，創造了所謂現代精神，但在他身上，找不到一丁點美，找到的只有醜陋。

搗亂的恐怖分子

達利說的「擁有完美，我已找到了美麗之眼！」，這句話多年來一直盤旋在我腦海裡。

就於二○○四年，我去了一趟紐約，期間也到現代美術館（MoMA）晃了一圈，當時看見許多畢卡索的作品，不消說，其中〈亞維儂姑娘〉最特別，震撼也夠強，夠大，夠久的了，不過，他對事物撕裂的這麼可怕，簡直一樣也不放過，就連藝術家自己都說此畫是拿來「避邪」，若真如此，那不就得用更邪惡的東西來對抗嗎？

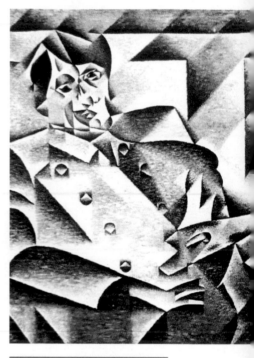

畢卡索肖像
Portrait of Pablo Picasso
胡安‧格里斯（Juan Gris, 1887-1927）
1912年
油彩，畫布
93 x 74公分
芝加哥，芝加哥藝術機構
Art Institute of Chicago, Chicago

來自西班牙的藝術家格里斯對畢卡索仰慕不已，在此，畢卡索輕鬆又自信的模樣。

　　從那刻起，他如恐怖分子一般，丟下一顆不定時炸彈，我隨時擔心爆炸的可能，除了恐懼，還是恐懼，想尖叫又叫不出來，多像孟克的〈吶喊〉，說避而遠之，又怎麼可能呢！我平靜的生活就這樣，被他侵擾了。

🌿 野蠻因子的竄入

　　之後，連帶非洲與原始藝術，只要一被提及，全身便起雞皮疙瘩，這強力的排斥，一直到前年接觸高更時起了變化，據說〈亞維儂姑娘〉完成的前幾年，畢卡索早就被高更的作品吸引，也讀了《香香》書稿，特別當他看到〈野蠻人〉雕像時，再也難以自拔，彷彿激素的注入，讓他的野蠻因子凸顯，變得更深，更濃了，而我長期對美，對文明之愛也開始動搖了。

　　說來，我始終在畢卡索藝術的外緣徘徊，未真正的了解他是何等人物，突然去年，有一個聲音，很清楚的告訴我：「那麼，就跟他對抗吧！」所以，我告訴自己，是時候了，該好好跟他面對面，對質一番了。

　　剛深入他的藝術時，我覺得好像游走在一個獸性的世界裡，看到了廝殺、看到了血之色慾，聞到了汗臭與腥味，感受怒氣的四散，充滿報復、嫉妒、空虛、焦慮、背叛……，面對這些，我沒有怯退，情境反而像是，趁他不注意時，拿著相機對準焦點猛拍猛拍，或從鑰匙孔那兒透視過去，或躲藏在布幕後面，渴望私探一切，突然間，我變成一個偷窺狂了嗎？或許

是吧！我這麼做，不是不願跟他當面對質，而是這般的探索比較刺激，無比興奮，不是嗎？他若有邪氣，那我就來陰的吧！

熾熱的太陽

作品的催化劑一直是我對藝術的關注，影響畢卡索創作的因素不少，但最關鍵的當然是他與女人的關係，就如他自己說的：

> 當我愛上一個女人，她可以將我的一切撕毀，特別在我的畫作上。

所以，深入探索畢卡索與女人之間的情愛糾纏，也是了解畢卡索的一個入口。

畢卡索的女人，性格從柔順到暴烈，身材由纖細到豐滿，智力從平庸到絕頂聰明，從妓女到上流社會的女子，每一類型的都被他沾上了，其中有九位是他生命中主要的情人兼繆思，藝術家用各樣的技巧與角度來刻畫她們，若攤開他成年以後的所有作品，會發現每一位都是他風格大轉變的主因。

留有一襲紅色長髮的費爾南德‧奧利維，與畢卡索在一九〇四年相遇，他們相處的七年，是他從藍色的憂鬱轉向「玫瑰」的時期。伊娃‧谷維在一九一二年走進他的生命，但三年後病逝，美與愛情如曇花一現，留給他無限的愁思，這段期間，他專注「立體派」的實驗。一九一七年，他在設計芭蕾舞

劇時，認識舞者歐嘉・克洛瓦，兩人相戀後，很快的步入禮堂，她是社會名流，崇尚古典，生性浪蕩的他，約有十年，大多配合她的調子，創作一些「新古典」風格的畫。當還處於婚姻狀態，一九二七年，他開始與瑪麗─德雷莎・華特私通，接下來的九年，他線條分外柔順，顏色猶如水果拼盤，形體圓潤豐厚，正是他「甜美」的時期。

二次世界大戰爆發之際，他巧遇一位才女竇拉・馬爾，交往八年，她的左翼思想滲入了畢卡索，這時，他的主題總逃不出哭泣、暴力、與死亡，也可算是他的「殘暴」階段。戰爭結束，他又認識一名女畫家佛朗桑娃・姬歐，他們的關係維持十年，這時他喜歡畫花，畫植物，彷彿變成一位「草食主義」者。接下來他有一陣子陷入了創作的瓶頸，兩名少女吉納薇・拉波特與希薇特・戴微意外的探訪，讓他暫時享受「微笑」與「純真」的快樂。

說到這裡，從一九〇四到一九五四年，二十三到七十三歲是畢卡索創作的高峰期，之後到九十一歲過世前，他依然還在畫畫，第二任妻子賈桂琳・洛克陪伴他走完人生的旅程，但他那不服輸的性格，成就了他最後的「戰鬥」時期。

這些女人都曾喚起畢卡索的慾望，但同時，他的存在也佔據了她們的生命，就如一位情婦說的：

> 畢卡索本身就是一個太陽，對每個接近他的人來說，他主控點火、燃燒、毀滅、甚至化為灰燼。

　　數一數，畢卡索的女人，下場大多非常的淒慘，費爾南德潦倒一生，伊娃年輕就死於非命，歐嘉與寶拉變得瘋癲，瑪麗─德雷莎與賈桂琳最終自殺身亡。我覺得這些情節活像希臘神話的伊卡魯斯（Icarus），接近太陽的命運可見一般，跟自焚又有什麼兩樣呢！

🍃 男性的貴人

　　女人是他創作的泉源，這絕不假，但其實，一般人有所不知的，他非常有男人緣，迷惑不少男性來跟他作伴，這些人在他的生涯扮演著份量的角色，像吉普賽男孩、畫家卡沙傑馬斯與布拉克，詩人賈克伯、阿波利奈爾、保羅‧艾華德、布列東、與沙巴特、劇作家尚‧高克多……等等，在情誼上，他們都難逃他的魔掌。

　　就舉兩個例子吧！畢卡索二十一歲那年，認識了一名猶太詩人賈克伯，兩人成為好友，後者寫了一首詩，如下：

　　　你相信咖啡渣，
　　　茶杯預示，賭徒的機會：
　　　我相信你眼睛的飛舞。
　　　你相信童話、
　　　夢與幸運，或災難的日子：
　　　我相信你說的謊言。

你相信某尊模糊的神，

一位奇特的聖者在此處保護你，

因如此多的罪，就如此多的禱告。

我相信多彩的時光，

藍與玫瑰，當你的喜悅

透過無眠的夜，將我監禁起來。

在我所有信仰的，我的法則

是如此淵博，如此深邃，如此的真，

我僅能為你而活。

　　賈克伯這首浪漫的情詩，寫給誰呢？那僅是一時的迷戀嗎？不，這並非短暫，亦非衝動，之後他用一生來證明他對畢卡索的愛，是永恆的。

　　另一個例子是尚‧高克多，他寫詩、小說、與劇本，也拍電影，是個全才的藝術家，他曾描述遇見畢卡索那一刻蹦出的火花：

　　我永遠不會忘記在畢卡索工作室發生的事……他和我眼對眼，我欣賞他的才智，他話很少，我只能緊緊抓住他描述的每件事，我靜靜的傾聽，不遺漏的聽他說的每個字，我們沉默很久，別人無法理解我和畢卡索可以這樣無言的看著對方。

　　從那一剎那，高克多對畢卡索的愛持續一輩子，直到死去為止。

　　其實，像這樣愛慕他的男人還不少呢！畢卡索對他們動之以情了嗎？我想沒有。但他們對他崇拜之深，之後，一個個成了將他捧上天的貴人呢！

　　我問，畢卡索怎麼有這麼強的磁性呢？怎麼讓這麼多人效忠他呢？他又怎麼會呼風喚雨呢？

怎麼也無法平靜

　　原本，我以為畢卡索晚年的創作沒什麼搞頭，但了解這位藝術家到最後，發現事實並非如此，他不斷模擬古典大師的畫，越陷越深，動作就越緊湊，情緒的指數也攀升了最高點，他整個人真的發飆了。

　　有一次，他遇見攝影家布拉塞，一碰面，畢卡索立刻將手伸到口袋裡，好像拿什麼似的，說到這兒，可別擔心，不是拿槍射人，那是他第一個反射動作，想遞一根煙給這位多年的老友，卻發現口袋空空的，於是說了：

　　　雖然我知道我們再也不抽煙了，年紀逼我們放棄，但那慾望還餘留！就跟做愛一樣，我們現在不再做愛了，但慾望依舊跟著我們。

　　對我而言，這是一段很動人的告白，我彷彿走進了目擊現場，跟畢卡索面對面，用手觸摸他的心，感覺他的呼吸——好急促，也跳得好厲害。

　　過去，我偶爾聽到人們用「老不休」這字眼，來形容老男人起了色心，還隱喻不知休恥的意味，難道人老了就得退休，就得平靜，就得停止慾望嗎？我們的大師畢卡索才不信這一套，只要活在世上的一天，慾望絕不停息，只有如此，細胞才能活化，好的創作才激盪的出來。

　　自十九世紀末，西班牙開始了一股強大的勢力，從反教權發展到反基督教，再拒絕上帝，最後演變否定神的存在，巴塞隆納四處混亂不堪，炸彈、空襲、血腥打殺、嚴問烤打、公共處決……等等，簡直到了無政府的狀態。再者，第一次世界大戰帶來的死傷無數，整個歐洲陷入一場人間的煉獄，非常悲慘，年輕人與知識分子在此時對傳統的價值發出了強烈的質疑，開始抨擊上流社會與中產階級推崇的道德、理性、與宗教……種種約束，希望去尋找一個烏托邦，首先是達達主義（Dadaism），之後延伸到超現實主義，開始探索潛意識、夢幻、自動性、性愛自由……。在那慌亂的世代，許多人急切要找出口，畢卡索在巴塞隆納，在巴黎，他怎能平靜？平靜不就動彈不得了嗎？平靜不就走入死胡同了嗎？

永不停息的慾望

就如他的老友薩巴特（Jaume Sabartés）說的：

> 那是他的優點，讓他變年輕的關鍵，就像一條換皮的
> 蛇，每段時期會甩掉舊皮，開始在另一個地方生存，整
> 個人煥然一新。

也因「我變，我變變」的特質，他像一條不斷換皮的蛇，
永遠年輕，滑溜溜的，直到現在，就算死了將近四十年，他依
然保有那新鮮有趣的面孔，總讓人吃驚。

在那刺激的年代，畢卡索精彩的在藝術舞台上，扮演一個
開先鋒的角色，就像點燃的火車頭，恆動的驅駛，永遠保持最
高的能量，與最騷的活力。

如今，我終於明白他為什麼能如帝王般的呼風喚雨，他的
魅力，就在於那永不止息的慾望啊！

畢卡索的詩情

一九四一年一月十四日，畢卡索完成了一幅自畫像，在此
頭光禿禿的，他把自己畫的像個老人，這時，他宣稱自己是位
詩人，還說未來的歷史將會記載他詩的才情，而非畫作。

　　這是在沒有圖像的靈感之下，他退居於文字，沉醉在詩的世界裡，他時常將筆與紙放在口袋，想到什麼就寫下來。因超現實主義鼓吹自動性技法的抒寫，所以，他大膽的亂寫，不仰賴標點符號，拋棄所有的陳腐，形容這些像一只纏腰布，隱蔽了文學最私密的部分，還說：

　　　　我傾向發明自己的文法，從不盲目將自己陷入在不屬於我的規則。

　　發表他的想法，彷彿有一種詩的革命之父的姿態。

　　有一次收藏家兼出版商傑沃斯（Christian Zervos）跟他談及文字正確性的問題，畢卡索表示那一點也不重要，關鍵在於「熱誠」：

　　　　在我們這個情緒低落的時代，最重要的是創造熱情，有多少人真正的讀過荷馬的史詩？整個世界在談他時，情況都一樣，在這方面，荷馬的傳奇就被創造出來了，一個傳奇激發了一個有價值的觸媒，熱誠才是我們最需要的。

　　只要熱誠衝上了天，就夠了，至於其他詩該持的元素，對他來說根本不削一顧，他詩的信仰就是這樣。傳奇伴隨而來的迷思，是他緊緊擁抱的，他日以繼夜的努力，其實，最終想創造一個驚天動地的「畢卡索傳奇」。

　　當時，德國納粹正入侵法國，他的一些好友選擇到美國先避避風頭，畢卡索太多的畫作，一時帶不走，身邊又有三個女人與小孩需要照顧，再者，他的左翼思想也引起美國當局的懷疑，到美居留的申請遭拒絕，最後不得不留在法國。戰爭期間，他變得很低調，閉口不談政治，這一年，畢卡索心血來潮寫下《被尾巴拖曳的慾望》（ *Le Desire Attrape par la Queue* ），這是超現實手法寫的諷刺詩劇，短短的三天內就完成了，裡面有一段文字是這樣：

　　　　對愛情的高低起伏與情緒的變化，恐懼油然而生，也害
　　　　怕憤怒的高潮迭起，她的頭髮像溶化的金屬，沖洗時，
　　　　有尖叫般的痛苦，混合一種擁有她的喜悅。在敞開的鏡
　　　　面上，迎向四面吹來的風，揭露她那扭曲醜陋的臉，與
　　　　那不堪的表情，在白鴿飛翔的冷酷上，血的硬度如她，
　　　　一切都變得很香……

　　從這兒，我們偵測到他情愛的起伏，但又難以釐清的複雜思緒。他也強調如果折磨受難是一種必然，那麼何不嚴肅去看待邪惡呢！他甚至悲觀的認為世間無法驅散邪惡，也無法遠離它而被拯救，就如劇本裡的主角大腳（Big Foot）在第五幕說的：

　　　　墨水的黑漆漆包裹著太陽唾液的光芒。

　　沒有光，沒有希望，眼前的一切是黑矇矇的。

　　他的黑，他的不安，他亂性因子串來串去的，心總在蹦蹦跳，沒錯，他的詩像一座衝突、混亂、質疑、與焦慮的地震儀，但不是缺點，而是時代的波動，從十九世紀末，延續第一次世界大戰與西班牙內戰，直到第兩次世界大戰結束，經歷了所謂的反教權、上帝已死、道德崩潰、無次序、與無理性的追尋，畢卡索伸出了一只探針，他的野蠻、邪惡、憂鬱、及悲觀，儼然體現了現代的精神！

　　四年後，一九四四年三月十九日，《被尾巴拖曳的慾望》的朗讀會在巴黎舉行，參加的人士都是一些知名的文學家，包括卡繆、西蒙·波娃、沙特、雨涅、格諾……等等。

　　雖然畢卡索本身不讀書，靠他那一身的蠻力與衝勁，最後也晉升成一名詩人了。

<div align="right">

原名〈慾望的永不止息〉與〈畢卡索的詩情〉

2011年8月3日和25日

刊登於《聯合報副刊》

</div>

CHAPTER 5

現實與錯覺中打轉，莫名、無止境地跳躍
——馬格利特（René Magritte，1898-1967）

　　我夢到了父親。

　　好幾年來，他漂洋過海，來看我，總穿著一件白衣，不說一句話，神情沒有所謂的苦或樂，但每次相見，我急於走向他，苦苦哀求，他在那兒，只靜靜的，感覺上，他好遠好遠，不再是凡人，已昇華成仙了。

　　剛剛，他又來看我，這回，他穿一件棕白相間的汗衫，在一間教室的角落，坐在椅子上，像個小學生的模樣，桌上擺了一些東西，是什麼我記不得了，不過，眼裡有他，內心一下子，漲滿情緒，淚也自然落了下來，只想走向前，這時，他感受到我，站起來，在醉心剎那，我們摟在一起，多年來，第一次的擁抱。

　　現實的他，長得非常高大魁梧，此刻，面前的他，變得又瘦又小，竟跟我差不多高，我們耳朵碰耳朵，雖然看不到彼此的臉，有好多好多的話想說，但最後，只在他耳旁，輕聲地問一句：

　　我漂不漂亮？

　　他沒發聲，沉默著，突然，我靈魂飛升，在另一個角度，看見他的臉，很清楚，這時，他哭了。

　　自父親去世後，第一次感覺他真實的存在。

🍃 日本女子

　　在愛裡，我們常會將對方視為神，又當作英雄，有一份尊敬，同時又平等，可分享生活中很多事，然而，還有另一個角色，看到了對方的無助，對方的脆弱，興起一種「只有我，有能力照顧你」的念頭。而父親突然瘦小，我想，大概是因為我已體會到，他活的最後那幾年很不快樂，被殘酷擊碎了！

　　十二歲的我，不了解為什麼整個世界變了，從小仰望的父親也變了，一切成了陌路。多年來，我在台灣、在歐洲、在美國，就如一只失落的靈魂，獨自的探索，一點一滴的，在無數次的心痛，在多重的醒悟之後，迷霧才慢慢的化解開來。

　　我永遠不會忘記那一天，一位日本女子，到家裡來探望我和母親，一進門，她走到父親的靈堂，點燃香，於抬頭那一刻，看見牆上掛的照片，再也無法克制自己的情緒，暈眩了，人也倒了下去，我在她身後，目睹這整個動人的過程。

　　一、兩年後，她也離開了人間。只知道，她年輕時嫁給一名台灣富商，隨夫來台，但沒幾年，丈夫又娶了另一個女

人，之後的景況，就像僱主與勞工的關係，以每月支薪當作補償，她膝下無子無女，領養了一個女兒，但這段婚姻，換來的無情、遺棄、與背叛，陰影拖曳了一生，怎麼也揮之不去；又知道，有段時日，她生病住院，爸爸常去看她，照料她，安慰她，逗她開心。至於，她與爸爸之間有否過戀情，對我來說，一直是個謎。

　　她在靈堂前，想抑制悲痛又難，最後崩潰的樣子，那深情姿態是如此自然，此幕，在往後成為我一個難以抹滅的影像。

　　當然，父親也有他在世俗上的野心，這幾年，我終於明白，他對金錢、名、或利，倒看得很開，什麼才是他最大的渴望呢？我想，只有愛吧。

🍃 拾起殘破

　　我曾跟隨法國藝術家高更的足跡，讀他怎麼流浪，又怎麼跟家人保持聯繫，他常寫信，對女兒特別的關心，同時，我也讀到一本《給愛蓮的筆記》，一八九二年開始動筆寫的，裡面全是他的生活經驗、政治理念、藝術活動、美學觀、愛情想法，想跟女兒分享的一切，原本打算在出版後，將此書送給她。他的文字，流露著無限的溫情，不同於一般父親，高更教她不要屈就於傳統，也不要局限在狹窄的空間，得具備知性的感觸，去追求更高的自由。

　　他的畫賣不出去，又沒錢買東西給女兒，也無法去看她，

只希望將來有一天她能了解他是世上最好的爸爸。然而，愛蓮根本還來不及看他的書，就病逝了，那時，她十九歲，再差一點，就成年了，最後，留下無限的遺憾。

說到這兒，猶得小時候，大人們隱瞞了很多事，或許基於保護，或許想維持一個神話不破的理由，但缺乏了線索，一切都等到父親過世後，靠我一個人去摸索，一片一片拾起殘破，再一點一點彌補，但太遲了。

從痛，昇華了起來

若問夢境與現實之間的轉換，表現最好的藝術家是誰？於我，非畫家馬格利特（René Magritte）莫屬了，正巧今夏，我到了一趟英國的泰德利物浦，看了一場「馬格利特：愉悅的原則」展覽，這位來自比利時的魔術師，作品中充滿迷惑，經常出現夢境的意象，平時可見的物品被他引到畫裡，落在一個奇怪的空間，讓人感覺既錯愕又詼諧，他這樣不斷玩弄視覺，還得歸咎於一段童年，不可言說的記憶。

小時候，他的母親常鬧自殺，父親沒辦法，只好把她關在房裡，鎖起來。有一天晚上，不知怎麼的，媽媽走進地窖，把自己栽進水缸，想淹死，之後被救了起來。一九一二年，當他還不到十四歲，媽媽又逃出去，這次是真的，再也沒回來了，幾天後，她的身體被發現在桑布爾河（River Sambre）不遠處，旁邊有一座橋，據說，馬格利特親眼目睹媽媽不動、冰冷

的樣子，她的臉被睡衣蓋上，下身卻光著身體。種種不安的畫面，始終在他腦海，怎麼甩也甩不掉。

每次作畫，不歡的影像很容易跑進來，這就為什麼他作品中常有門、門把、鎖頭、籠子……等等幽禁的空間。有時候，畫一扇被擊破的門，是媽媽逃走後，在上面留下的痕跡；有時，畫一件長袍睡衣，懸在那兒，是她出走，臨終前穿的；有時，畫了一條河與斷一半的橋，是她溺水的現場；有時，畫一盆水缸，裡面裝滿了水，是她夜晚偷偷到地窖，所見的景象；有時，畫一些人物，頭部被一條白布遮住，是她死時的模樣。馬格利特畫的，大多示出了母親自殺的證物，對他來說，這段記憶是內心最深沉的隱痛啊！

馬格利特來來回回，在現實與錯覺之中跳來跳去，完全反映了他那不堪的過去，一直在「希望母親活著」到「知道母親死了」之間做持續的交錯、移轉。自然地，圖像會浮出無數的挑釁因子，不過，在那兒，我們看不到一點醜陋，是因為親人走時，他沒見著臉上的慘狀，那白布的掩飾，保留了一份尊嚴，一份不可說的神祕，因此，他的畫就從痛裡，昇華了起來，最後，看到的盡是美，飛升的美。

🍃 視覺動物

與馬格利特一樣，我經常在現實與錯覺中打轉，在「希望」與「了解」之間，做莫名、無止境的跳躍。

我了解，就如天底下的男人一般，爸爸活像個視覺動物，

很愛花，愛看美的東西。而我，每天，不用人催促，會選不一樣顏色的衣服，搭配款式，穿在身上，讓自己漂漂亮亮，不邋遢的面對生活，這麼做，彷彿冥冥之中，希望他在天上看得到我。

夢裡的那一句「我漂不漂亮？」，相信是我深切的企望，想讓父親開心的原因吧！

🍃 夢的醒悟

夢醒時，眼皮一睜，浮現在我面前的，竟是那位日本女子溫柔的背影，儘管這麼多年了，卻沒有任何斑剝的痕跡，反而更深刻、更清楚。她與爸爸曾愛戀過嗎？突然領悟，我的眼睛已經告訴我一切了。

在爸爸人生最孤寂的時刻，她及時來，為他點燃火柴，給予了溫暖。而我呢？一顆感謝的心油然而起，不為什麼，只因她在人間有過的美麗與真實的存在。

原名〈只因美，與有過的真實〉

2012年8月8日

刊登於《聯合報副刊》

CHAPTER 6

一朵玫瑰，因那千根火苗，燒得好疼
──達利（Salvador Dalí，1904-1989）

金上，我的血指紋
使永恆加泰羅尼亞的心增加條紋。
我的星星，似獵鷹空握，在你身上閃爍，
你的畫與你的生命，加速成了──花。

完整與純然詩的現象，在我面前，突然，肉與骨感到困
惑、血紅、黏滯、與神聖，顫抖著一千根火苗，黑暗與
地下生物，所有附予原始。

　　前者是詩人羅卡（Federico García Lorca）寫的〈薩爾瓦
多‧達利頌〉一段詩行，傾訴對達利誓血般的情意，後者是畫
家達利在《神祕生活》一書裡對羅卡的深邃及顫慄的描繪。
　　多年來，在美學的探尋中，我居留好幾個地方，如達文西
的科學實驗室、林布蘭特的荒原、梵谷的黃屋、高更的茅盧、
畢卡索的別墅……等等，有時，在那兒歇息一會，有時，待了
許久，品嚐他們的萬般風華，但，唯有一處，總在騷動，煽情
一般的，不斷召喚我，要我回歸，那就是我的初愛──達利的

花園。

🍃 這刀，一劃

　　男子拿著一只刮鬍刀，磨啊磨，然後望向夜空，雲成了一線，由右往左飄，越過了月亮，一名女子睜大眼，靜坐在那兒，突然，這名男子，狠狠的在她的眼球上，平行的，二話不說，就這樣劃下去，接著，濃濃的汁液流了出來。這是1929年導演布紐爾（Luis Buñuel）用達利劇本拍成的電影《安達魯之犬》（*Un Chien Andalou*），畫面最開頭的一幕。

　　這一刀，沒錯，就是這一刀，驚了我，心也翻騰，從此，開啟了我的超現實之夢。

　　十九世紀烏拉圭裔法國作家勞特拉蒙伯爵（Comte de Lautréamont）說過一句：「當裁縫機與雨傘在解剖桌上不預期的相遇，如此美麗！」此成為超現實圈的經典名言，我常在想，為什麼要發生在解剖桌上？而，達利最鐘愛的一幅維梅爾（Johannes Vermeer）一六七〇年的〈花邊女工〉，若仔細瞧，那女孩一副專注的神情，光線灑落一個區塊，哪裡？她手中的針。自然的，我也在想，達利為什麼將此畫視為寶貝呢？這樣的思索，竟花了我十分之二世紀的青春。

　　直到，前一陣子讀到西班牙詩魔羅卡的〈薩爾瓦多・達利頌〉，這一百十二行長詩唸完，頃刻間，我才了悟，癥結點出在哪。

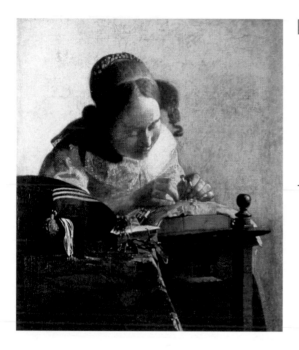

花邊女工

Lacemaker
喬納斯・維梅爾（Johannes
Vermeer，1632-1675）
約1669-1670年
油彩，畫布
25 x 21公分
巴黎，羅浮宮
Musée de Louvre, Paris

瞧！女孩一副專注的神情，
光線灑落一個小區塊，哪
裡？手中的針。

🍃 塞巴斯蒂安的密語

　　一九二三年，十九歲的達利，隻身到了馬德里學生書苑
（Residencia de Estudiantes），此是一所文化中心，從一九二○年
代初，到西班牙內戰，這兒啟發了不少年輕一輩的思想家、作
家、與藝術家，達利也受到滋養，自此，生命一八○度倒轉了
過來。

　　一見羅卡，出色的詩人兼劇作家，能吟、能唱、能彈琴、
能作曲、能演、能說，還能畫；達利，一個懵懂的少年，繪畫

正處於摸索階段，還未找到專屬的風格，目睹眼前的才子，一來自嘆不如，二來激起了愛慕之心。那羅卡怎麼看他呢？他說：「噢，薩爾瓦多·達利，笑聲帶橄欖色！」這小他六歲的達利，性格怪異，有神經質，歇斯底里的笑常讓人招架不住，外形十分俊俏，是位罕見的美男子，這特質迷惑了羅卡。

羅卡一出現，才氣與魅力四散，總招來一群接一群的人前來膜拜，達利形容：

> 羅卡之閃亮，像一顆瘋狂的、火熱的鑽石。

但羞澀的達利，看到此景，趕快躲起來，消失好幾天，那是他內心浮現矛盾，為此，他坦誠的說：

> 我一生只經歷這麼一次，了解愛慕與嫉妒可以如此折磨人。

這兩位西班牙鬼才，一個出生加泰羅尼亞（Catalonia），另一個來自格拉納達（Granda），他們從小沉浸在藝術裡，特別是音樂，對現代文學之父魯文·達里奧（Rubén Darío）作品與一些法文詩情有所鍾，若察覺社會有什麼不公義，立即挺身關注，另外，在性的傾向上，兩人都非常困惑、不知去向，可以想像為何相遇時，能一拍即合的原因了。私底下，當然也有歧見，最大不同是羅卡持天主教信仰，達利反宗教，他們常

在一起討論、激辯，從路上爭到咖啡館，再爭到宿舍，延續下去，直到半夜。此膠著、撞擊的情誼，羅卡在詩行裡，寫著：

> 我們的北與南！
> ……
> 我吟唱一個共同思考
> 在黑暗與黃金時刻加入我們
> 光若瞎了我們的眼，即非藝術
> 更甚，愛、友誼、爭辯。
> ……
> 我們的情，畫得跟記分牌一般亮。

　　他們稱彼此「塞巴斯蒂安」（Sebastian），此名原本是西元一世紀基督教的聖者，被羅馬皇帝懲罰，綁在樹幹上，箭從四面八方射來，最後殉難，因而得名，他苦難的形象經常在文學與藝術裡被提及、被刻畫，因愛，因痛，得不到世人的理解，漸漸的，演變同性之愛的守護神。達利在《神祕生活》小心翼翼的畫了一張塞巴斯蒂安素描，此聖者，也成了達利與羅卡之間的密語。

🍃 精準的預言

達利於一九二九年之前，繪畫技巧多在印象派、立體派、抽象主義、寫實藝術、與超現實主義中打滾，一波接一波的美學亂象襲擊著他，但他風格尚未成形，只好暫時，先逗留、玩耍，做各種實驗，在人前，他很沉默，因而被人瞧不起，甚至誤認為愚蠢，倒是羅卡，看到了別人看不見的東西，他偵測達利的困惑，同時，也嗅到一個獨特的味道，一場美學革命即將發生，他的詩行，如此訴說：

你，潔淨的靈魂，為大理石的新鮮而活，
從罕見形態的黑暗叢林中跑出來。

世界是枯燥的暗影、混亂
前景，人尋獲了。
此刻，遮掩山水的星星
揭開完美的路線圖表。

缸裡的魚與籠中的鳥，
你不願在海或空氣中塑造。
一旦瞧見，你會模擬或風格化
牠們小小的、敏捷的身體，用你誠實之眼。

> 你愛清晰、明確的東西，
> 那兒，毒菌無法繁營。

　　羅卡讚嘆達利如火純青的藝術教養，對科學的好奇，那高度絕沒有一個現代藝術家可媲美，他還預測達利未來拿一把「寓言的硬鐮刀」，準備砍殺。這寫得真準，二十年後，畫家說出了自己的心聲：「這是一個藝術墮落、平庸、糞便的年代……，為了拯救，我要『謀殺』現代藝術。」這血腥味，詩人早嗅到了，不是嗎！

　　問題是，達利造就怎樣的美學境地呢？詩人繼續：

> 純玫瑰，鏟除詭詐、粗糙的素描，
> 展於前方是微笑的薄翼。
> （釘住的蝴蝶，沉思飛翔。）
> 均衡的玫瑰，無施加的痛。
> 總是玫瑰！

　　羅卡口口聲聲說畫家幻化成「花」，然而，是什麼花呢？原來，「謀殺」現代藝術，掃蕩侵蝕人心的毒菌，最後，長出一朵優質的「玫瑰」。其實，達利所作的，不外乎將文藝復興的新柏拉圖、西班牙巴洛克、與荷蘭黃金時期的美學元素介紹進來，古典的，再混合原子核時代的神祕與他獨有的「批判妄

想症」因子，洋洋灑灑的，開始鼓吹歐洲的新藝術，此革新，靠的無疑是他一身精湛的繪畫技巧與迷狂的想像力。

　　藝術家築起一座高貴、美呆、無刺的玫瑰花園，在裡面，沒有醜陋，沒有創傷，沒有憂愁，沒有邪惡，有的盡是歡愉、迷惑、富饒。也難怪，二十年前，我掉入這天堂，怎麼樣也不願離開了。

不可說的愛

　　沒錯，癥結點就出在尖物上，是刀，是針，當尖銳的硬物，在軟的、敏感的表面上，割下去，刺下去，有一種意外的火花，即將爆裂。達利持著一把刀，以驚動魂魄之姿，粉碎了當代藝術的無能，幾近神性的美因而復甦，仿如他的口頭禪：「神聖達利！」

　　背後卻藏著……

　　達利年少的愁苦，因羅卡的出現，相知、深透，讓他建立了信心，潛能綻放，然而，這是一場注定灰滅的愛情，達利不得不離開，演了一齣《安達魯之犬》，似乎藉此，宣示跟同性戀劃清界線，序曲的那一把刀，一劃，也深深的將羅卡的心割了下去，從此，血流不已。

　　這一朵玫瑰，因那ㄧ根火苗，燒得好疼，雖然畫家比詩人又多活了半個多世紀，在公共場合，他很少提羅卡，也不畫他，但，燒焦的印痕一直在那兒，一觸、一碰，整個神經，整

個身體，整個靈魂都會痛了起來。一九八三年，他完成此生最後一幅畫〈燕尾〉（The Swallowtail），幾筆簡單的細條，在那裡，我卻看到了，白布後面隱約有羅卡的臉，微開的裂痕，像一張欲言又止的嘴。我想啊想，羅卡的形象怎麼出現在達利的這件遺作上呢？

　　原來，畫家揭開謎底，說盡一生的隱痛，與有過的瘋狂啊！

<div style="text-align:right">

原名〈一朵玫瑰，千根火苗〉

2012年9月20日

刊登於《聯合報副刊》

</div>

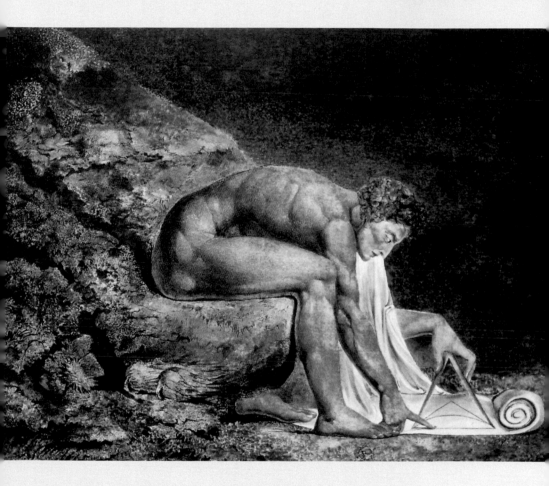

CHAPTER 7

永恆的晚餐，勾勒一道織錦的彩虹
——牛頓（Isaac Newton，1642-1727）

　　走出愛丁堡的解剖戲院，站在中庭，突然襲來一陣涼風，抬頭，看見了滿天的星星，我跟L說：真棒！剛剛好像在跟一群巨人共餐飲酒呢！

　　L反應：這不就如柏拉圖的饗宴嗎？

　　我回答：是啊！柏拉圖的饗宴，一些人在雅典談愛；而這兒，他們談牛頓。

🍃 甩出的七彩

　　在「牛頓」劇的舞台上，沒有複雜的道具，只有一台望遠鏡、兩把椅子、與一條絲巾，單單這樣，就演得很精采了。

　　這位莎士比亞舞台劇的演員，將三百多年來跟牛頓扯上關係的人物，包括詩人謝爾蓋（Serguei）、西柏（Colley Cibber）、科學家愛因斯坦、經濟學家凱恩斯（John Maynard Keynes）、哲學家胡克（Robert Hooke）、政治家邱吉爾、短跑健將柏爾特（Usain Bolt）……等等約十多人，全引了進來，

一個人飾演全部的角色，摻入不同的觀點，一一述說這位科學
家的不朽傳奇。

為何精采？在於那對話與獨白。

落幕時，演員將身上的那一條黑絲巾，一甩，甩成了七彩。

彩虹的幻想

此七彩，象徵自然界的「彩虹」。相信你我都經歷過雨
後天晴，天空劃出一道彩虹，染上的興奮心情吧！在中國神話
裡，它是女媧煉色補天，發出的彩光；在台灣原住民心中，那
盡頭是祖靈的住處；北歐的神話，是神與人類之間的溝通要
塞；希臘神話，它化作女子，成了天上與人間的使者；而在猶
太教與基督教的經典呢？代表上帝對諾亞與後代的允諾，不再
降洪水。

或許每個族群，自古對彩虹的解讀不同，但卻有那麼一個
共通性——七彩叩門，搖撼了無度的想像，許多故事、詩、小
說，與藝術作品，從此問世。

筵席與之後

自有人類以來，世上不知有多少的餐飲宴？藉吃吃喝喝，
盡興而歸，應不計其數吧！然而，能引起思想衝擊，遠遠流
長，讓後代記憶的，又有幾個呢？柏拉圖的饗宴，我想，大概

最聞名的了，參與的有貴族、律師、醫生、劇作家、悲劇詩人、哲學家、政治人物……，各有專業，經驗、思索不同，奧妙的是，他們的對話與獨白，之迷惑，兩千多年來，已成為興致勃勃文藝沙龍的原型了。

　　話說十九世紀，有一場類似的筵席，發生在一八一七年十二月的一個晚上……

　　聖誕節一過，畫家兼日記作者班傑明‧漢頓（Benjamin Haydon）辦了一個聚餐，為了介紹濟慈（John Keats）給華茲華斯（William Wordsworth）認識，這一少一中的浪漫派詩人來了，那晚，到訪的賓客還有劇作家查爾斯‧蘭姆（Charles Lamb）、紳士兼商人芒克浩斯（Thomas Monkhouse）、外科醫生兼探險者瑞奇（Joseph Ritchie）、與審計官員金斯頓（John Kingston）。

　　用餐時，他們即興地演說荷馬、米爾頓（Milton）、與維吉爾（Virgil）的史詩，及莎士比亞劇，有一時刻，華茲華斯飾演莎劇的李爾王，語調有些嚴肅，蘭姆喝醉酒，變得瘋瘋癲癲，想逗他，話鋒一轉，轉到了法國啟蒙時代的思想家伏爾泰（Voltaire），接著，不知怎麼的，扯到了科學家牛頓：

　　　　這傢伙除了清楚三角形的三邊，其他什麼事都不相信！

　　還說牛頓用光譜來分析彩虹，扼殺了浪漫的情懷，完全破壞彩虹的詩性，年少的濟慈心有戚戚焉，最後，他們一起向

「牛頓的數學混濁」敬酒。

這餐宴過程被漢頓紀錄了下來，還取了一個名字──「永恆的晚餐」（the immortal dinner）。往後，常被文學人一而再，再而三地提及。

沒多久，濟慈寫下一段：

> 一切風情盡散
> 在自然哲學（科學），區區的冰冷之觸？
> 天際原有一道織錦的彩虹：
> 我們熟知她的緯線，她的質地；如今，她卻
> 身列乏味的分門別類一員。
> 自然哲學讓天使折翼，
> 以法則與線條，征服神祕，
> 騰空靈幻氤氳，鏟除寶藏地精──
> 拆解彩虹，就像片刻前創造的
> 溫柔人拉彌亞，委身躲入蔭中。

這是〈拉彌亞〉（Lamia）第二部分的詩行，因一八一七年的那頓晚餐，喚起的話題，濟慈私底下，寫了這段獨白，指責牛頓的「拆解彩虹」惡行，也因此，燃點了激辯，兩百年來，人們真掉進了科學與藝術，真實與想像，理性與感性的爭論。

而，在濟慈與牛頓之間，你站在那一邊呢？

紙張的獨白

　　從小，我沒有留存物品的概念，許多年少的東西，早就不翼而飛了！但，有幾張紙片，一直捨不得丟。

　　早期，我唸工程，喜愛數學與物理，約十八歲那一年，一個冷颼颼的夜晚，我獨自在陽台上，從鐵窗望去，眼前一棟棟的高樓大廈，與夾雜的廣告看板，很典型的台北景象，最適合作夢了。那一刻，小腦袋展翅，飛到了另一個時空，想的竟是光與色，興興然地，我從屋內拿出一張桌子、一把椅子、一盞檯燈、一枝筆、與一些白紙……

　　在陽台，就這樣坐著，開始用複雜的微積分，偵視光線的折射與反射的角度，探索光與彩虹的關聯，幾個小時，全神貫注，結果，把光譜七彩的數據全運算出來了，當刻，我有一份狂喜，似乎掘出了一個祕密，僅屬於我與宇宙之間。

　　那一剎那，我與美麗的顏色相遇了。

　　此驚奇，就這樣發生在我身上，一年一年過去，還在我心頭迴繞，漢頓的「永恆晚餐」最後一句：

　　　受孤獨之佑，在那內向之眼上，永恆地發光。

　　讀到這，沒錯，猶如這般觸動。

　　說來，那幾張充滿數學符號的紙片，在我出國留學那一年，連同我的第一本詩集，送給了一位愛物理與文學的男孩。那些符號，當然是真理的印記，閃爍的卻是最美、最浪漫的獨白。

🍃 女媧上色

　　何謂彩虹？若查百科全書，會描述：氣象中的一種光學現象，當陽光照射到半空中的水珠，光線被折射及反射，在天空上形成拱形的七彩的光譜……嗯，好像缺少了什麼？

　　一位久遠前的蘇格蘭詩人兼劇作家詹姆斯・湯普森（James Thomson）了解理性若不小心，會墮入浪漫的貧瘠，於一七二七年，寫下〈獻給記憶牛頓的詩〉，添補了：

> ……
> 甚至現身的光，本尊
> 隱藏地照耀，直至機敏的心智如他
> 不拆解裏亮的日袍；
> 而，從白化的不明大火
> 吸允每道，入了天性，
> 到了媚眼，喚醒行列之醉
> 原色啊！開啟焰紅

活潑地跳；接下褐菊；

再迎可口黃；之旁呢？

落下綠的全鮮，柔柔光束。

然後純藍，湧了秋樣天

縹緲地揮灑；試試一些悲調

浮靛藍，游深邃，正值

黃昏濃得化不開，與霜低垂；

當折射光的閃爍尾巴

駐足微微的紫羅蘭，漸漸消失。

這些呢？當雲提煉沉醉之浴，

射出朝下的淋淋之弓；

我們頭頂，濕露幻影屈身

愉悅地，溶化到田野下。

一萬的混染揚起，

而一萬依舊——泉源無盡

美，何曾豐盈，何曾新穎。

……

　　好個「不拆解」！詩人湯普森是一位自然哲學的信仰者，
塗上的這道彩虹，一色接一色，溢滿了想像的蠱惑，不是嗎？

　　有時，觀看新聞，因衛星照相，呈現一幕幕從外太空傳
來的畫面，星球上的乾枯，如一堆堆的岩塊，一片片的沙漠，
然而，這些怎麼也無法阻擋我們天馬行空的幻想，就如，我看

完「牛頓」劇後，在中庭，望向滿天的星星，心想，哪一顆是小王子走過的星球呢？尋找著，隱約，還聽到他歇斯底里的笑聲，更激動地，想衝去跟飛行員聖埃克索佩里（Antoine de Saint-Exupéry，《小王子》的作者）報告，說：我找到你失散已久的寶貝了。

不再迷信，不再無知，一個毫無恐懼的幻象，存在的詩性，會更深、更美、更真。曾幾何時，我遇見了彩虹，或許飄來一些數學符號，但胸中，湧現的卻是溫柔的女媧，補天時煉出的彩光啊！

探索浪漫的藝術是美，追尋真理的科學呢？沉思已久的濟慈，終於在一八一九年之春譜下一首〈希臘古甕〉（Ode on a Grecian Urn），以最末兩句做了回應：

美是真理，真理是美——那是所有
你在世上知道，和所有你必須知道的。

我常想，自己始終被那藝術中充滿多彩的顏色所吸引，這麼愛「色」，難道是十八歲那年陽台上的獨白嗎？

🍃 酒菜的助興

原來，我在年少時，已演出了一場舞台劇，那兒，沒有複雜的道具，只有一張桌子、一把椅子、一盞檯燈、筆與紙……

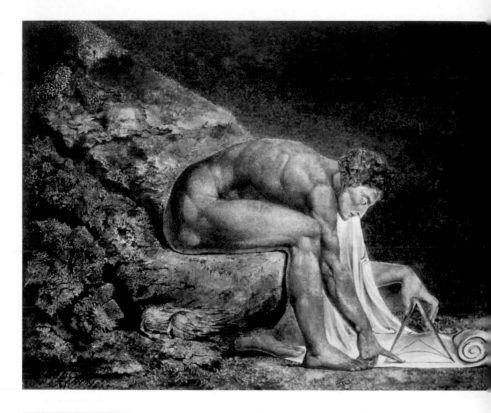

牛頓

Newton
威廉‧布萊克（William Blake，
1757-1827）
1795-1805年
墨，水彩，紙
46 x 60公分
倫敦，泰德英國
Tate Britain

牛頓裸身坐在水藻滋蔓的岩石
上，顯然是海底景象，他蟠伏
著，全神貫注地在紙捲上，用尺
規畫三角形與半圓。
詩人布萊克反對牛頓的光學理
論，在〈拉奧孔〉（Laocoon）
畫上，寫著宣言：「藝術是生命
之樹；科學是死亡之樹」。

今晚，我準備了一些酒菜，邀請濟
慈、湯普森、布萊克、與牛頓一塊用餐，
我的讀者，來當我的座上賓，咱們一起向
「理性與浪漫的和解」敬酒，如何？

原名〈誰來晚餐？〉
2014年1月9日
刊登於《聯合報副刊》

CHAPTER 8
從他凝視的玻璃之眼，拭去了我的淚
——濟慈（John Keats，1795-1821）

殉難的美男子

> 每天，他看醫生的臉，去發現自己還可活多久——他
> 說：「我死後的生命將延續多長？」——那面容是在我
> 們能承受的極限之外，他眼睛極度的明亮，與那可憐、
> 蒼白的臉，不屬於塵世啊！

　　這是英國畫家約瑟夫・塞弗恩（Joseph Severn）一八二一
年待在羅馬時，寫信給一位友人，描述身邊病人臨終的模樣。
　　此為詩人濟慈。

分秒計數的生命

　　十八世紀末，整個歐洲產生了劇變，工業革命加速進展，
法國興起一場可怕的流血革命，社會、文化、與政治的結構逐

漸的鬆垮，英國兩代的浪漫詩人，華茲華斯（Wordsworth）、柯爾律治（Coleridge）、布雷克（Blake）、雪萊（Shelley）、拜倫（Byron）⋯⋯處於這個時代，他們有的採取激進的方式為平民喧囂，有的當局外人來攻擊現狀，有的將自己流放國外，但唯獨濟慈活像個隱士，坍塌病床，聽鳥兒歌唱，看動物的跑跳、光影的閃動、感覺風、雲、海的漂泊，觸摸花、草、樹木的肌理，沉醉於無度的想像之中。若問世間哪位詩人情感最浪漫，將心引入至痛的深淵，追求美的極限呢？就非濟慈莫屬了。

難道，他不食人間煙火嗎？

他出生卑微，父親早死，母親後來改嫁，中間消失了幾年，再出現時，又病又窮，不久後過世。排行老大的他，下面還有四個弟妹，一直心懷照顧家人的責任，早期，他接受手術醫療的訓練，當拿到執照那一刻，突然放棄了行醫的念頭，決定改做一名詩人，那年，他二十一歲。

兩年後，一八一九年之春，他譜下了幾首詩，如〈賽姬頌〉、〈夜鶯頌〉、〈希臘古甕頌〉、〈憂鬱頌〉、〈怠惰頌〉及〈給秋〉，這些往後都成為最膾炙人口的「頌」詩，也是他一生

濟慈的輪廓肖像
Portrait of John Keats in Profile

塞弗恩1819年1月畫的，也差不多這段期間，濟慈譜下最純熟的「頌」詩。取於夏普（William Sharp）1892年出版的《約瑟夫‧塞弗恩的生活與信件》（London: Sampson Low, Marston）

的純熟之最。一年後的九月，他帶著一身的病痛，與畫家塞弗恩一同到了義大利，詩友們以為此是一趟壯遊之旅，但抵達羅馬後的三個月，春天還未露臉，他已悄然的離世，當時，他才二十五歲。

若攤開他的生命，我們會發現，如此的年輕，在短短的時間內，卻激發出這麼高度的美學火花，他的日子，非一年一年來算，而是小到用分分秒秒計數，每刻都無比珍貴啊！

二十三歲的預言

蹊蹺的是，自二十三歲起，濟慈談到自己，口中很容易蹦出「死後的存在」或「死後的生命」這悲觀的字眼，此暗寓什麼呢？

一切都發生在一八一八年十二月。

一開始，他的弟弟湯姆（Tom）患上肺結核，濟慈在旁照料，不久，自己也患有同樣的病症，弟弟因無藥可治，隨後在一八一八年十二月一日走了，哀悼之際，他碰到了一名極有才氣的女子凡妮・布朗寧（Fanny Browne），深深愛上了她。說到這兒，順道一提，二〇〇九年紐西蘭導演珍・坎彼恩（Jane Campion）拍了一部精彩的電影《璀璨詩情》（*Bright Star*），裡面就在描繪濟慈與凡妮兩人的相知，及相愛但又註定無法結合的一段感情。

所以，接下來，他創作一連串好詩，此生最棒的，大多

集中在一八一九年春天完成，那時，面對週遭的一切，他感受到灼烈的幸福、歡樂、甜蜜、華麗⋯⋯，無沾污的，全是美好的，當刻，他的心卻在疼痛，卻在落淚，閃過的只有一個念頭──即是死。那詩的悲淒，「美」與「死」如影隨形的，彷彿像一隻蝴蝶的雙翼，飛舞著。

為什麼呢？那全因喪失了親人，自個兒身體又不好，預知愛情的煙滅，漸漸地，燃起了「殉美」觀。天啊！二十三歲那年，他死了，自知生命的最美、精華全活出來了，往後的，只是苟延殘喘而已。

◢ 深沉的Q＆A

難怪，多活的兩年，濟慈常問：「我死後的生命將延續多長？」

他一生只出版三本薄薄的詩集《約翰‧濟慈的詩》、《恩底彌翁》與《拉米亞、依薩貝拉、聖哀格奈節前夕、與其他的詩》，探索的命題不外乎是：什麼是想像的角色？受苦的目的為何？何謂藝術的價值？愛跟死亡相比，到底影響多少？

此兩年，便是他口中的「死後的生命」，這段日子，肺結核越來越嚴重，到了一八二〇年，仍不見好轉，醫生與友人建議他得到溫暖的地方，而他呢？在美學裡，還有一項最後的任務要完成，於是，九月，他啟行，真的登上了瑪麗亞‧克勞瑟（Maria Crowther）號船，直達義大利。

🍃 祭壇的儀式

　　到了羅馬，他落居在一間公寓，往外看，可望向巴洛克雕塑家貝爾尼尼（Giovanni Lorenzo Bernini）的「破船噴泉」（Fontana della Barcaccia），立於寓所前廣場上，對他來說，美的如夢幻一般。然而，屋內的他臥病在床，嘗盡了苦澀，背負著煩憂、災難，漸漸的，僅剩下一只枯槁的身子、一破顆碎的心，與崩潰四散的精氣了，最後，葬身於異鄉，這整個過程，仿如一個動容的儀式，身體在被狠狠、殘酷鞭打之後，供奉上了祭壇，他的犧牲，不就像畫家塞弗恩說的：為文學殉難！

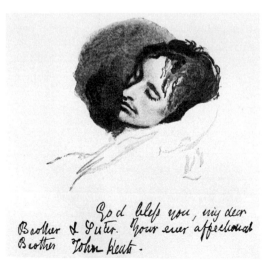

在羅馬，塞弗恩畫濟慈躺在病床上的模樣；下方是詩人的筆跡。取於夏普的《約瑟夫・塞弗恩的生活與信件》

　　之前，濟慈在詩行裡的提問，藉著流亡，甚至悲劇的終結，所謂的想像、受苦、藝術、愛、與死亡的大命題，一一的都清楚被答覆了，不是嗎？他履行了一項美學使命，對自己，總算有了交代。

　　誰說文學需要長期經營？詩一定慢工出細活呢？他的驚嘆，似曇花一現，否定了這一切；誰說他不食人間煙火？他扛的苦難多於人能承受的極限，為此，證實了這子烏虛有的指控。

　　如今，幾近兩百年之後，他的詩散發的感受力依然熾熱，全在於──那一副「殉美」的姿態啊！

❋ 從他凝視的玻璃之眼，拭去了我的淚

　　話說，詩人濟慈患有肺結核，情況到了一八二〇年時仍不見好轉，眼看冬天即將來臨，決定到溫暖的地方，好好修養，大家湊足了錢，他最後搭上一艘船，直奔義大利，期待恢復元氣與健康，沒想到卻是一趟……

◆ 突然來襲時

　　雖說，這趟旅行，一群詩友都想陪他過去，到卻沒一人真的成行，只有一名畫家叫約瑟夫‧塞弗恩，比濟慈大兩歲，兩人雖不熟，他倒很仰慕詩人的才氣，剛榮獲皇家藝術學院的獎

學金，供他到國外畫畫三年。一八二〇年九月，他們同行，一路上沉默較多，在船上，才警覺濟慈的病情嚴重，對他，如拋來一顆炸彈似，既突然，衝擊又強又大，遇到這棘手的問題，該怎麼辦？

他並沒逃。

十一月，抵達了羅馬，兩人落居一間公寓，沒想到，一住下來，濟慈就坍於床上，塞弗恩每天讀書給他聽，一本接一本，念完了，趕快再去採購新書，繼續下去，也說笑話取悅他、幫他煮飯、請醫生、生火、掃地，整理床等等，扮演著小丑、佣人與護士的角色，再也無法專心畫畫，就這樣，度過了一百個日子。趁濟慈睡著時，他打起精神，寫信給友人，一邊落淚，一邊描述詩人的點點滴滴。

🍃 心的洗滌

詩人是每況愈下，逐漸的，只剩下一只殘骸，在那兒苟延殘喘，一想到逝去的胞弟，一看到陌生人的臉，一打開友人的信件，一聽到鼓舞的話語或宗教信仰，他再也無法忍受，他纖細與脆弱的心，讓他沒辦法承擔多餘的，為此，塞弗恩說：

> 噢！每個狀況，他都在哀慟，我嘗試去冷卻他燒熱的額頭，直到我每條血管顫抖為止。

　　塞弗恩直問一個這麼有才氣的人，怎麼背負這麼多的災
難、煩憂，與現實殘酷的打擊呢？沉重如枯槁的身子，被壓的
不成人形了，眼前，他目睹的是一顆破碎的心，與早已潰散的
精氣了，濟慈跟他說：

> 我是悲慘的殘骸！最後那卑微的，連每個無賴或蠢人該
> 有的慰藉，在我最終時刻，否定了我，為什麼？噢！我
> 以最慈善的心對待每個人，但為什麼會這樣，我無法了
> 解……

然而，望著深愛他的塞弗恩，詩人又說：

> 在你靜靜的面容下，我看到──無窮的扭曲與搏鬥──
> 你不知道你在讀什麼？──你為我忍受的，比我能擁
> 有你的還多……現在，什麼困擾著你呢？發生了什麼
> 事呢？

　　塞弗恩陷入了希望與絕望的兩難，一直纏繞、糾結，但
絕不讓詩人察覺出一絲的悲傷與愁緒，但，濟慈已透視到了，
那瞞不過他。為此，他得要有耐心，更要堅強才行，在他的眼
裡，旁邊的奄奄一息，不再是病人了，眼前的動容，讓塞弗恩
蹦出一句：

他是我的醫生。

他知道自己正在照顧一位世上擁有最高貴感情與純淨的靈魂，是一個為文學殉難的美男子，望著那張乾瘦的臉龐，眼中卻散發出深邃、閃動，與希望的靈光！於是，塞弗恩說：

從他那凝視的玻璃之眼，拭去了我的淚。

說到這裡，不知有多少夜晚，我讀著這些書信，好幾次，得停下來，實在難繼續下去，但，彷彿濟慈走到我前面，輕輕的、柔柔的、溫溫的吹了一口氣，最後，如救贖般，在我的心裡洗滌了一回。

哀悼者

Mourner

這一封給朋友的信，塞弗恩宣布濟慈之死，寫不出字來，只好畫一張繪圖，傳達他深沉的哀痛。
取於夏普的《約瑟夫·塞弗恩的生活與信件》

🍂 閃耀的兩顆雙星

　　二十五歲的濟慈悄然離
世後，詩人雪萊完成一本詩集
《阿多尼》（*Adonais*）來悼
念這位親密的友人，序言中，
他感謝塞弗恩在詩人走到生命
盡頭時的全心全意、呵護與
奉獻。

濟慈英年早逝，塞弗恩多希望他一直活著，這不實際
的想法，讓他描繪出詩人老時可能的模樣。
取於夏普的〈約瑟夫‧塞弗恩的生活與信件〉

　　塞弗恩又多活了將近一
甲子，成為一名人人稱羨的畫
家與外交官，但對他而言，這
長壽是瑣碎、不足為道的，因
他總認為照顧濟慈的三個月，
才是他人生最光耀的時刻，臨
終前，他要求葬在濟慈的旁
邊，兩個墓碑，一個刻著畫盤
（代表繪畫），另一個雕有豎
琴（代表詩），雙雙的立在一
起，就如在藝術與文學的天空
上，高掛的兩顆閃耀的星星，
肩並著肩，不是嗎？

　　那句「從他那凝視的玻璃之眼，拭去了我的淚」，在那圖像中，我遇見了兩個美麗的靈魂，在冬季的羅馬，為彼此漂蕩的心生了一把火，從此，一直燃著，到現在，還巨烈的燒著，其實，是人間的動容啊！這火將永不熄滅……

<div align="right">

原名〈殉難的美男子〉

與〈從他凝視的玻璃之眼，拭去了我的淚〉

2013年4月13日、2012年6月1日

分別刊登於《聯合報副刊》與《人間福報副刊》

</div>

CHAPTER 9

怪誕的瀰漫，起於一種齧齒動物
──卡夫卡（Franz Kafka，1883-1924）

前一陣子，有一則捷克小說家卡夫卡的新聞…

一九一七年，冷颼颼的十二月，三十四歲的他，患了肺
結核，暫待在么妹的農場休養，那時，寫下一封信，給
好友布勞德（Max Brod），藉抒發思緒，此信在拍賣會
場上叫賣，一位匿名者慷慨地拿出錢來購得，然後，交
由德國文學檔案館收藏。

毫不猶豫的，我趕緊搜尋此信，閱讀內容，嘗試在字裡行
間找些蛛絲馬跡，噢，才發現，真是燙手山芋！

🍃 怪誕的瀰漫

一提到卡夫卡，馬上把我拉回二〇〇六年的春天，在倫敦
肖像美術館看到〈卡夫卡〉的那一刻，它是美國普普藝術家沃
荷（Andy Warhol）一九八〇年製的畫，屬《二十世紀猶太人

肖像畫》系列，原是卡夫卡與未婚妻一九一七年的訂婚照，沃荷拿來剪裁、玩弄、移置，最後，成了一張卡夫卡的大頭照，當然沃荷精心上色，用了「深藍」凸顯小說家的憂鬱特質，關鍵的是，一種難逃的困境，與怪誕的氣氛，瞬間，瀰漫了開來。

他無止盡的苦悶、荒謬、疏離，在我凝視畫的那一刻，滲入了心。而，因這一則新聞，好奇的我，自然的，把幾部一直想讀卻沒讀的小說集，像《沉思》（*Betrachtung*）、《鄉下醫生》（*Ein Landarzt*）、《飢餓藝術家》（*Ein Hungerkünstler*）、《審判》（*Der Process*）、《城堡》（*Das Schloss*）、與《美利加》（*Amerika*）借出來，慢慢咀嚼一番。

骯髒生物

此封信，開宗明義，講齧齒動物：

> 我對老鼠，興起毫不掩飾的恐懼……

卡夫卡怕極了老鼠，為什麼呢？他繼續：

> 恐懼有害的動物，跟他們的不被期待、不被需要的特質有關，無可避免的，也跟不發聲、陰險、神祕目的性有關，圍繞我時，感覺上，他們早已挖了數百條地道，穿

牆，在那兒暗藏、埋伏……

　　陰險、神祕、黑摸摸，只在暗中偷襲，聽來豈不跟惡勢力掛勾！難怪人人喊打，接著，他又另添一個理由：

動物的例子，像一隻豬，本身看起來很好笑；但像老鼠
那般小……從地板的洞鑽出來哼一聲，可怕呀。

　　鼠輩們身體「小」，才能在地道、洞裡亂跑亂竄，倒不是嬌的可愛，而是微型的卑鄙無恥。為了除去與牠們的瓜葛，卡夫卡心理起了一股反擊，開始述說「恐懼」……

無辜的罪愆

　　此恐懼，像扣扳機一樣，射出了爆發力。
　　《鄉下醫生》一九一九年問世，卡夫卡將此書獻給父親赫門（Hermann），不了解的人，或許以為這對父子相處融洽，若往底層挖掘，會尋獲一種剪不斷理還亂的情緒。
　　卡夫卡出生於奧匈帝國時代的布拉格，赫門是一位成功的生意人，卡夫卡形容他：

有威嚴、健康、食慾佳、聲音大、口才好、自豪、統御
力、韌性、鎮定、通曉人性。

　　這些俗世上的強勢特徵，做兒子的，卻一點也沒承襲，反而孤僻、害羞、瘦弱，他飲食失調，問題多多，然而，也竭盡所能，達到父親的期望，譬如：入大學唸法律，博士畢業後，擔任法官助理，在保險公司掌管法律事務，每天朝九晚五，不管怎般辛勤，父親難出美言，只稱此份工作「糊口之計」，卡夫卡有何感受呢？不但鄙視自己，也看輕自己的專業。

　　他的雄心是在寫作上，但僅能利用下班與週末，關起來，安靜的思索、揮筆了。

　　赫門不喜歡卡夫卡交的朋友，常用「跳蚤」、「害蟲」、「害獸」汙辱他們，問題來了，這些稱呼，裝進他小腦袋後，像瘟疫一樣快速蔓延，他說：

　　　　我不淨，我要乾淨，我無法忍受那些亂竄的生物圍繞
　　　　我，或在我裡面。

　　那流竄的生物，指的是骯髒、不守紀律、無用途、遭摒棄的蟲／獸，他擔心牠們在身上滋生，怕自己不夠完美，讓人起反感，所以，每日乾乾淨淨，總是西裝筆挺的。

　　但太過了，到了無可控制，歇斯底里的地步。父親嚴格的要求，已在他心底，破了個大洞，充塞的盡是罪愆，既無形又煩擾，面對莫須有的指控，他實在無辜啊。卡夫卡小說《判決》（*Das Urteil*），談的就是在父親陰影底下，苦不堪言，透露的，無疑是他的親身經歷，此篇在往後奠定為關鍵性的突破

之作。他外表的整齊、端莊、簡樸，似有潔癖，正如他自己說的：「一種虔誠的禱告形式。」急於洗刷罪惡感，是他持續焦慮的表徵啊！

哪個陰險，鼠？貓？

在信中，卡夫卡也提到渴求一位戰友，盼能一起抵抗狡猾的老鼠，於是，選擇了貓，養她訓練她，他說：

> 貓看主人多次拍打，或用其他不同的方式，了解拉屎不受歡迎，於是，地方一定要慎選。

貓怎麼反應呢？他仔細觀察，發現她找一處陰暗之所。說：

> 她一方面要証明對我的某種依戀，另一方面，也得對她方便，此處就剛好在我拖鞋裡。

同時，他也暗示，從人性的角度來看，貓陰險無比，不止這樣，牠懶了，對抓老鼠沒啥興趣，卡夫卡想，怎麼行？貓豈能當盟友?!失望之餘，他重新思考，人人口中的害蟲／獸，真這麼糟，這麼邪惡嗎？對他，那是有爭議的，那麼該怎麼對待？他不坐以待斃，決定反轉，對調既定的角色與特徵……

🍃 站在同一線

在卡夫卡的《變形記》裡，主角薩姆沙（Gregor Samsa）有一段獨白：

> 天啊！我選擇了一個多苛求的工作！每日，在路上，進進出出，賣產品，那壓力比總公司的實際作業還大，此外，還要四處推銷，擔心火車接不接得上，吃壞東西，飲食不規律，人際關係短暫、變換，沒一個真心，就讓這些下地獄吧！

全在抱怨，此口吻，聽起來多符合今日上班族的心聲呢，總看著錶，等下班，工作談不上樂趣，一切只為了領薪水。當然，也是卡夫卡的鬱卒。

薩姆沙以推銷產品維生，全家人依靠他掙錢過日子，有一天早上醒來，變成了一隻蟲，家人露出真面目，嫌他無用佔空間，父親還拿蘋果砸他，一顆接一顆的，他受了重傷，結果呢？沒人憐惜，反而，集體想辦法解決他，這兒的蟲，在意義上，跟「鼠」是一模一樣。再舉一個例子，他生前最後的一篇小說〈女歌手約瑟芬或鼠群〉（Josefine, die Sängerin oder Das Volk der Mäuse），用老鼠當主角，描述一隻獨特的女鼠，有音樂細胞，很會唱歌，不幸地，觀眾不懂得欣賞，最後孤獨而死。

　　這些被披上邪惡外衣的生物，卡夫卡曾排擠、抵抗，甚至想消滅，然而，在小說中，牠們轉換了，蟲／鼠不再陰險，不再精明，不再神祕，一變，個性憨厚老實，有的，身體大而遲鈍，有的，一副好嗓音，作家變了，不僅起了同情心，也在牠們身上找到認同，甚至內化，原先的偷襲形象不見了，現在，是活生生的「受難者」與「犧牲者」。

🍃 老大哥在看著你

　　卡夫卡的主角，通常陷在一個壓迫、快窒息的世界，明明沒犯罪，還被逞罰，這跟他境遇有關——父輩的威嚴、法庭的無道、奧匈帝國的霸氣、與猶太血統的作祟，匯集起來，足夠在小說裡，營造神祕兮兮、兇狠的氣氛，你可以說，他觸角敏銳，接收到異常的電波；同樣的，你也可以說，他偏執狂嚴重，已無可救藥了，如此，保護細胞振奮了上來。

　　卡夫卡一生默默無聞，百分之九十的初稿，銷毀在自己的手裡，死前，吩咐布勞德燒掉所有的日記、手稿、信件、與素描，布勞德覺得可惜，違反遺囑，將它們一一保存起來，他彷彿知道卡夫卡是一位先知，能預示未來，還大膽的宣布：「有一天，將會是卡夫卡的世紀。」果然，料中了，卡夫卡死後沒多久，此現象，真的發生了……

　　共產、納粹、法西斯……各種霸權橫行，如夢魘一般，人們被圍困、操控，最終被屠宰，成為可憐的受難者，沒有自由，沒有希望，想逃也逃不了，除了恐懼，還是恐懼，這不就

是卡夫卡的荒謬世界嗎！他想像中的可怕、惡魔勢力，在二十世紀，全應驗了，像英國記者兼小說家喬治・奧威爾（George Orwell）名著《一九八四年》（*Nineteen Eighty-Four*）中的一句驚語：「老大哥在看著你」（Big Brother Is Watching You），暗示——你隨時隨地被監視。

延續今天，生活中一切的資訊，可能來自政府，來自宗教，來自教育機構，還有來自廣告宣傳……，遞來的，常常不是明晰的地圖，也不是指點迷津的羅盤，而是權力、監控、命令、威嚇，讓人變得無助、不知何去何從。

功不可沒的恐懼

因貓捉老鼠的遊戲，卡夫卡觀察侵襲者與受難者的關係，在小說裡，反轉了陳規，用深度，來挖掘家庭、職場、社會內部的問題，為此，造就了震撼的「迷宮」思潮。

卡夫卡幾近一世紀前，掀開了潘朵拉的盒子，飄散的是難堪的，不敢說的東西，然而，蘊含的卻是長期以來，人類共同的處境。他心思敏感，比別人先偵測出來，用什麼法寶呢？原來，是那恐懼，是生存的顫抖，也是天才的創作泉源，就如他一九一七年那封信點出的——「毫不掩飾的恐懼」啊！

原名〈卡夫卡的顫抖〉

2013年9月14日

刊登於《聯合報副刊》

CHAPTER 10

綠光的幻影，但始終相信
──費茲傑羅（F. Scott Fitzgerald，1896-1940）

　　你可以說火燒，你可以說爵士，你也可以說失落，你更可以說是永遠長存的世代。

🍃 緣於問號

　　剛剛，把國小五年級的日記拿出來，翻了一下，瀏覽時，不禁笑了起來，唉！比青蘋果還青澀，不過，有一頁，有一行，我卻看到了「滋長在浮華的愛情」字樣，緊接，還連打三個大問號，突然驚訝自己當時已在思考愛情怎麼一回事了，然寫下此句，絕非突發奇想，記得那一天，一位大哥哥跟我講一個故事……

　　很久很久以前，美國住著一個男孩，愛上了一個女孩，因窮，他沒法娶她，之後三年，賺進了億萬財富，這期間，她也嫁了人，但始終無法忘情的他，在她家隔一條海灣，買了一片莊園，晚上總望向對岸，看著她屋外燃點的綠燈；慷慨的他，也經常敞開大門，辦一場接一場的豪華派對，讓每位佳賓盡

興，這麼做是希望有一天她能來，好跟她重修舊好，日子一天一天過，果然，她真的來了，兩人一見面，他帶她到豪宅晃一圈，突然，從衣櫃，將進口的絲綢襯衫掀出來，拋到空中，一件件飄了下來，面對湧至而來的，她快樂的不得了，感動的哭了，就此，贏得芳心，舊日火花再度燃起。

之後，才知這男孩叫杰・蓋茲比（Jay Gatsby），女孩叫黛西（Daisy），小說家費茲傑羅一九二五年出版《大亨小傳》（*The Great Gatsby*）關鍵性的一幕。

愛上她，又失去她，再用一生贏回她。少女時代聽時，覺得蓋茲比癡情不已，也隱約了解世上的愛情，總不斷在浪漫與現實之間周旋！不過，心底，卻對華而不實的東西，起了疑惑！

🌿 錢的聲音

直到入了大學，一次期末考，必考書沒讀，反倒讀了一些「偏」書紓解壓力，其中網入這本小說，當時，被黛西這個角色所吸引，也注意到作者描述她性格，常用聲音特質來勾勒：

> 一種吟唱的迷惑，一種耳語的「傾聽」，一種承諾──
> 被刺激一會兒的愉悅，足以迴繞多時……

聲音是她的稟賦，不僅說話如此，她笑聲聽來荒誕又迷

人，甚至跟丈夫吵架，那哄罵聲雖然真誠度讓人質疑，卻也夠誘惑的了，費茲傑羅說：

> ……她的聲音勾起興奮，對於曾關心她的人，將難以忘懷。

難忘，在於發出一種延續性的幸福感。在小說的後段，藉由主述者尼克（Nick）與蓋茲比的對談，揭露了黛西聲音背後隱藏的意義：

> 我（尼克）說：「她擁有一種輕率的聲音」我遲疑，說「充滿了——」
> 他（蓋茲比）突然接下去：「她的聲音充滿了金錢。」
> 就是這，我以前沒真的理解，對，充滿了金錢——那是永無止盡的迷惑，隨升隨落，叮噹響的，鈸擊一般……，跟白色宮廷等高，國王的女兒，黃金女孩……

沒錯，她歇斯底里！沒錯，她拜金！就這聲音，跟魔咒為舞。講到這兒，順便一提，這小說自一九二六年開始被改編電影，至今，以「大亨小傳」之名一共拍了五部，許多影評人認為詮釋最好的還是一九七四年傑克・可來頓（Jack Clayton）導

的這片，因為女演員米亞・法羅（Mia Farrow）將黛西那充滿「錢錢錢」的聲音表現的淋漓盡致。

　　一中了她的魔咒，便難逃脫，但她總在那麼高的位置上，蓋茲比得要加倍努力，往上爬，到底怎樣才能爬到頂端呢？賺很多很多錢，買一棟豪宅，買大型轎車，他心想，這樣即可買到幸福，甚至愛情也買得到。當整個社會被一股資本、消費、頹廢、享樂主義淹沒，財富是計量人類成功的唯一指標時，大亨追求拜金女的現象，再自然不過了，錢的威風，怎能拒絕呢？

　　記得大學時，我還讚嘆黛西的本事呢！

🍃 道德的失落

　　二〇〇四年，我待在美國一段時間，也特別到長島黃金海岸，看了啟發費茲傑羅一九二三至一九二四年寫下《大亨小傳》的那棟豪宅——地之角（Land's End），佔地之廣，雖老舊了些，往日的燦爛依稀可見，當時，我手抱著一本波蘭女畫家塔瑪拉・德藍碧嘉（Tamara de Lempicka）畫冊，心想著瘋狂的爵士年代，女子們留短髮，化濃妝，穿低腰洋裝、短裙，喝雞尾酒、抽煙，聽爵士樂、跳狂舞、飆車，一副小太妹的大膽作風，德藍碧嘉愛畫那時代的女了，看著她們，不難想像黛西的模樣了。

蓋茲比呢？年輕，長得又帥，衣裝高檔，令人印象深刻；然一開口，顯得平庸。這一來，不很矛盾嗎？就因如此，他才被染上神祕的色彩，他何等人物？一個窮孩子，怎能三年內賺進所有的財富，速度之快。原來，私底下，他做的是酒類的非法製造與販賣事業，為了掩飾，他改名，給自己一個全新的身分，聲稱出生富裕之家，從牛津大學畢業，又是大戰被表彰的英雄，但，全謊言呀！

若說黛西象徵金錢之夢，那麼蓋茲比是那追夢人，她一直散播那虛幻的幸福感，如招魂一般，雖不能仰賴，但患上狂想症的蓋茲比，再也無法自拔，接下來，只有不擇手段了。外表冠冕堂皇，生活充斥著不安、險惡、魯莽、虛假、腐敗、背叛，包裹的，說白了，不是暴發戶的空洞與虛幻嗎！

F. Scott Fitzgerald
The Great Gatsby

OXFORD WORLD'S CLASSICS

小說《大亨小傳》一版再版，這為2008年六月牛津大學出版社出版的封面。

此倒點出了盛行於1920年代的裝飾藝術風格（Art Deco）。女模的打扮與姿態，成了女主角黛西的最佳寫照。她那一身綠，頗有故事裡船塢旁的綠光隱喻。

這是波蘭藝術家塔瑪拉‧德藍碧嘉約1927年畫的〈穿綠衣的年輕女子〉（Young Girl in Green），此畫目前藏於巴黎國立現代美術館。

🍃 1%或99%

像蓋茲比的壞蛋，又加上唐吉訶德的精神狀態，該怎麼處置？

自美國地之角一遊回來後，在紐約，我到了一家書店閒逛，想找費茲傑羅的小說集，在那兒，我尋獲了，還讀完一篇小小說〈泳者〉（The Swimmers），話說一位女子跟丈夫到法國蔚藍海岸渡假，面對眼前的成群美國女子，夫妻倆做了以下的對話：

> 她驚呼：「你怎樣定位她們呢？了不起女士、中產階層、不擇手段謀權女子——她們所有都一樣，看！……」
>
> 突然，她指向一位走進水裡的美國女子：「那年輕女孩可能是速記員，然而，不得不掩飾，藉著打扮、動作，讓自己看來像擁有世上所有金錢似的。」
>
> 「或許，有一天，她會擁有。」
>
> 「那樣故事，人們一直說。只能發生在一人身上，而非九十九人，也是為什麼超過30歲的人，臉看起來都不滿足，也不快樂。」

噢！費茲傑羅誠實地訴說，追夢的人，常謀權、喬裝，但

成功的僅有1％，99％失敗，我不禁自問，該怎麼定義蓋茲比呢？他屬於成功還是失敗呢？

　　我震驚，直覺告訴我，費茲傑羅在撰完蓋茲比的故事，四年後，寫了此短篇〈泳者〉，想把事情交代清楚，用數據來解說「夢」的現實面，跟玩樂透一樣，明明機率小的不得了，每個人還是在玩！

　　蓋茲比追逐金錢，沒錯，他成了富豪，但來的快，去的也快，最終，悲劇發生了——他在游泳池被槍殺，死了。費茲傑羅送出一個警訊：夢，只是夢，並非承諾。那麼，蓋茲比落入1％，或99％範疇呢？我想，後者吧！

蓋茲比的人性

　　二〇一一年，從電視新聞，我得知拆除地之角的消息，也目睹機械怪手的輾壓，狠狠地砸下去，一砸再砸，我心絞痛了一會兒，只因曾有過的輝煌，派對的名流雲集，生氣蓬勃，如今付之一炬，從燦爛到隕歿，不免惋惜。其實，建築物摧毀，不代表故事結束了，無數的電影、電視、歌劇、廣播、小說、音樂、戲劇、芭蕾、電腦遊戲照樣改編《大亨小傳》，推陳出新，儼然成了媒體的聖杯。書還一直入暢銷書排行，魅力猶存，為什麼呢？

　　它透過愛情故事，不僅捕捉時代的精神，也傳達人類的生存景像，更甚的，體現亙古的人性——無關乎東方或西方，每

個人都住著蓋茲比，當我們每天面對生活的掙扎，混淆了財富與幸福，滋生險惡、虛假、腐敗，他就成了顯性，只要有人的活動，追求金錢的遊戲還會繼續下去，所以，蓋茲比不會消失的。

人們說那是爵士時代（Jazz Age）的故事；自我流亡的文藝家們說那是火燒世代（*Génération au Feu*）；作家兼詩人魯德‧斯泰因（Gertrude Stein）說是失落的世代（Lost Generation）；而小說家海明威反駁說，那世代沒有失落，應「與地球長存」（the earth abideth forever）。

不管在哪個時代，哪個國家，蓋茲比人性，一直存有。

船塢的綠光

回憶九年前，我在黃金豪宅觀海的情景，想著蓋茲比望向船塢，看見水中的綠光，此刻，耳邊迴盪小說裡的字句：

單一的綠光，微弱而遙遠……蓋茲比相信那綠光。

是浮華的夢，如幻影，然消散不了啊！

原名〈你我的蓋茲比〉

2013年6月14日

刊登於《聯合報副刊》

CHAPTER 11

磅秤的兩端，搖搖擺擺，多次計數、度量
——海明威（Ernest Hemingway，1899-1961）

一會兒後，我出去，離開了醫院，在雨中，走回旅館。

此為美國小說家海明威一九二九年的《永別了，武器》（*A Farewell to Arms*）最後一行。

一早起來，聽到廣播的頭條新聞……
我驚叫：什麼？四十七個結局？一定在開玩笑吧！

🍃 再訪，只因出色

這一句，對海明威迷來說，應該不會陌生！前一陣子，它還被《美國書評》（*American Book Review*）列入前一百名最棒的英語小說末行，這句沒帶情感的陳述，依舊讓人記憶、傳誦，作家下的這般斷語，背後又有怎樣的糾結呢？

繼《查泰夫人的情人》與《齊瓦哥醫生》近年來再版之後，《永別了，武器》也於今夏又出了特別版，前兩本在

《永別了，武器》特別版的封面，完全延用
1929年原版封面。
出版London: William Heinemann, Randon
House, 2012

一九二八年與一九五七年問世時，因道德、社會階層、或政治考量，引發了宣然大波；海明威的這本也遭小挫折，出版社將一些髒話刪掉，用破折號取代。多年後，破除禁忌，以全新風貌再現，此現象，不由得讓我想到大文豪沃夫（Evelyn Waugh）的《慾望莊園》（*Brideshead Revisited*）裡的男主角，過了中年後重遊舊地，產生了另一驚嘆的邂逅。或許，我們都有類似的經驗，十幾年、二十幾年，甚至更久後，再回歸年少的情景，會怎般的滋味？唸國中時，我愛讀翻譯小說，那時輕狂、叛逆，渴求知性，而如今，不再是懵懂、掙扎的年齡，看的全是原文，發覺一次次，在不同時候，它們變形的模樣、意義的深遠，慢慢才浮出來，有些作家真如一條褪皮的蛇，隨時間，呈現多樣的面孔，就算死了，還有新的挖掘。

　　海明威就是如此。若問他所有著作，哪本最悲、最荒涼，無疑，是《永別了，武器》了！半個多世紀以來，不斷被改編，搬上了電影、舞台、廣播、電視，以各藝術形式上演，雖然場景設在第一次世界大戰的義大利前線，但裡面牽涉的人類生存景況，讀來，毫無時空的阻撓，反而好鮮活啊！

情節就此打住

　　大戰後半，美籍中尉弗利德利克（Frederic）在義大利哥里加（Gorizia）遇見一位護士凱瑟琳（Catherine），他到前線打仗受了傷，被轉送米蘭的醫院，凱瑟琳立即趕來，當刻，他愛上了她，兩人相戀，漸漸的，弗利德利克痊癒，凱瑟琳也懷了身孕，兩人原本計畫一塊去旅行，不料，上級命他回到哥里加，離開那晚，他搭上午夜火車，彼此不知道未來還能再見，當時，陰雨綿綿。

　　重返前線，他被指派開車，將醫療補給送往南方，目睹義大利軍隊自卡波雷托（Caporetto）潰敗，在大雨中落魄前行的模樣，途中，他與一幫人的車子陷入泥漿，無法開駛，有兩名義大利士兵想脫逃，弗利德利克不得不開槍，射死了其中一位，這是他戰爭唯一殺的人。弗利德利克被逮捕，即將面臨槍決，他想盡辦法逃了出來，接下來，該往何處呢？他心念凱瑟琳，到了米蘭，才探知她人在斯特拉薩（Stresa），之後，

他喬裝，冒著生命的危險，最後如願的，與她會合。這時，義大利軍事法庭下令捕捉弗利德利克，他們倆在暴風雨的夜裡划船逃往瑞士，在邊境，卻被扣留，於是謊稱是運動員，過來參賽，就這樣居留了下來。在瑞士山邊，他們租下一間小屋，生活過得十分愜意，幾個月後，搬到醫院附近的一家旅館，直到凱瑟琳臨盆，她因失血過多，死了，那一刻，他守在她身旁。

凱瑟琳的死，成為結束此書的理由。

凱瑟琳死前的對抗，就像古希臘悲劇，尤里庇狄思（Euripides）的《米蒂亞》（Medea）裡女主角的吶喊，寧可上戰場，也不願忍受生小孩的痛苦。在《永別了，武器》的末了，悲劇發生了，藉此，總結戰爭的酷刑。

但要怎麼收尾呢？海明威在定稿之前，絞盡腦汁，就這樣，寫下了「四十七」樣的字句！

愛與死

去年，美國鬼才導演伍迪‧艾倫（Woody Allen）拍了一部超現實的電影——《巴黎午夜》，主角吉爾（Gil）是一個還在寫作生涯掙扎的小伙子，有一晚，意外的，走入一九二〇年代的巴黎，與潔兒達（Zelda）、費茲傑羅、斯泰因、科庫德（Jean Cocteau）文藝界響叮噹的人物見面，在那兒瘋狂一

番，他甚至還與海明威碰面，做了一些有趣的對話，是這樣：

> 海明威：故事若真的，文體乾淨、誠實，在壓力之下仍
> 　　　　保有勇氣與優雅，主題絕不會壞。
> 海明威：（大戰時）有一次任務是佔領山坡，我們有四
> 　　　　個人，若數維生德（Vicente），應該五位，
> 　　　　但他手斷了，是之前丟手榴彈時炸的，我遇見
> 　　　　他時，他根本沒法打仗，他年輕又勇敢。因連
> 　　　　續的雨天，山浸了水，我們往下滑，滑向一條
> 　　　　路，那兒有許多德軍，我們目標是第一群人，
> 　　　　若成功的話，可耽擱他們的作業。
> 吉　爾：你害怕嗎？
> 海明威：怕什麼？
> 吉　爾：被殺……
> 海明威：假如你怕死，你永遠寫不好，不是嗎？
> 吉　爾：我必須說，此是我最大的恐懼。
> 海明威：這是完成前，每個人會碰到的難題。

　　海明威上過戰場，目睹士兵的勇敢行徑，他們年輕、真誠，充滿熱情，留下一身壯烈、優雅，賜予了寫作最佳的指引。接下來，他談愛：

> 海明威：你曾跟一位真正偉大的女人做愛嗎？

男主角：事實上，我的未婚妻……很性感！

海明威：當你跟她做愛時，你覺得真實、美的熱情，至
　　　　少那一刻，沒有死亡的恐懼。

男主角：沒有，從未發生。

海明威：我相信，愛是真實的，它暫緩了死亡。所有的
　　　　怯懦，都來自於不愛或根本愛的不夠，此兩者
　　　　沒什麼差別。而勇敢、誠摯的人，會正面看著
　　　　死亡的臉，如一些我認識的犀牛獵人或真正
　　　　勇敢的貝爾蒙特（Belmonte），因為他們愛，
　　　　有足夠的熱情，能把死亡推走，直到歸於所
　　　　有人的狀況，然後，你必須再好好的愛。想一
　　　　想吧！

　　吉爾碰到了寫作瓶頸，與未婚妻又漸形疏離，當時的
他，急需人指點迷津，面對這位文學巨人，又是他崇拜的英
雄，海明威觸及的，是他從來沒想過的，這些，足夠讓他好
好咀嚼、思索了！海明威暗示：想當一名好的小說家，一定得
勇敢深入兩大命題——愛與死。其實，這對話不長，涵義卻
不斷的擴大、渲染，最後，影響了吉爾，找到生命出口，更
成為整部電影的哲學中心，無疑的，也是伍迪‧艾倫的美學
信仰。

　　小說裡的戰役、陷入泥沼、陰雨綿綿、暫緩死亡、勇敢追
愛，也在電影中有了耐人尋味的鋪陳。

異樣的結尾

《永別了，武器》特別版，列出四十七個可能性的結局，講的都是主角的心理，口吻卻活像個哲學家一樣，以下，我挑選幾個樣本。

其一「費茲傑羅」，據說海明威好友小說家費茲傑羅讀過後，給了一些意見，海明威看了之後，認真寫下：

> 日子走下去，你學習一些事，其中一件是，世界擊碎每個人，往後，許多人在殘破之地變得堅強，那些未被擊過的，世界將殺掉他們，無私地殺掉非常好、溫柔、勇敢的人，如果你不屬這類，確定的是，世界將也殺掉你，但不特別匆忙就是了。

海明威了解肉弱強食的道理，原本想採用，但又捨棄，結果，在旁邊，潦草的註上：「去你的」（Kiss my ass）。

其二「宗教」：

> 對於此事，沒有什麼你可以做的，若你相信神、愛神，將會沒事。

海明威對篤信神的人，肅然起敬，那種稟賦是他無法擁有的，永遠沒辦法像他們那麼樂觀。

其三「嬰兒活下來」：

> 我能說，那男嬰，除了麻煩，其他的，不重要了……，
> 他不屬於這故事，他開始一個新的，在舊故事結束時，
> 開始一個新故事，是不公平的，但就這樣發生，死亡算
> 結束，誕生只是開始。

存活的男嬰，雖是骨肉，但男主角對他壓根兒就沒興趣，
一心只思念凱瑟琳。

其四「晨後」：

> 一九一八年三月那晚，下雨，我走回凱瑟琳與我同住的
> 旅館，上去，到了房間，脫衣，上床，我很累，最後睡
> 著了，早上起來，太陽閃耀，光線透窗灑了進來，在了
> 悟發生了什麼事之前，聞了春雨後的清晨。

眼睛一睜，還不自覺愛人已逝，人的醒悟需要時間，他還
沉醉過去，不知怎麼接受事實吧！

其五「結束」：

> 許多事情發生了，事情總在發生，一切變得遲鈍，世界
> 繼續運轉，你取回大部分的生命，就像從火裡恢復的物
> 品。它繼續，只要你的生命繼續，它就會繼續，永不停

止，只為你停。在你還活著，有些停了下來，其餘的依
舊繼續，你也跟著；另一方面，你必須終止一個故事，
不論寫什麼，在結束點上，你得停止。

　　鼓勵去編織一個理想的烏托邦是天底下最大的謊言，人
在蒙蔽後，再拋到一個不存在的地方，那跟負心漢又有何兩樣
呢！然而，海明威不輕易承諾，寫實的描繪，在終點，也訴諸
於坦誠，儼然是個有責任感的作家。
　　其六「孤單一人」：

　　我將所有人趕走，關上門，熄了燈，那種感覺不好，像
　　跟一尊雕像說再見。

　　主角將自己鎖起來，面對冰冷的凱瑟琳，他的氣息，再也
無法跟她交流了，除了冷，全是黑，十分蒼涼！
　　海明威所想的，小，小到瑣碎，大，大到宇宙觀，意念介
於絕境與希望之間，多麼像一座磅秤的兩端，但孰輕？孰重？
海明威搖搖擺擺，多次計數、度量……

完全孤絕

　　海明威一九二九年埋下了一顆顆地雷，在八十三年後的
今天，全炸開了！爆裂的是他創作、哲學思考的過程。然而，

他說：

> 此書是悲劇……，我相信生命本身就是一場悲劇，也知
> 道只可能有一個終結。

　　問題是，這麼多可能性，哪一個才是他理想的結局呢？是
「費茲傑羅」？「宗教」？「嬰兒活下來」？「晨後」？「結
束」？還是「孤單一人」呢？
　　讀者，怕你還沒讀這本小說，我先不揭曉，這兒，倒想提
示一下：
　　最後那一句：

> 一會兒後，我出去，離開了醫院，在雨中，走回旅館。

　　似乎沒帶一丁點的情感，不過，此句之前的一段字行才是
關鍵，真正闡述了背後的糾結──冰冷、無氣息佔據了空間，
男主角痛苦致極，誰也不想見，整個人沒入了黑暗。當時，海
明威二十九歲，這麼安排，如預示一般，為自己灑下的一個陰
影，六十一歲那年，在孤絕裡，最後，舉槍……。
　　這結局是思慮四十七個樣本後做的總論，也最契合他的直
覺！重要的是，他將真愛伴隨的愉悅與全然的絕望，帶至了高
潮，之後，故事結束了。

唯一的救贖

猶記，海明威說過寫作：

> 我總用冰山原則，水下的八分之七冰山，每部分展示出
> 來了。

沒錯，在讀完所有的結局，再回看他的原版，不就是此話
最佳的寫照嗎！

戰爭是人類苦難至極的縮影，故事的一幕幕，弗利德利
克所做的，不外乎妥協、苟延殘喘……，然而，唯有一刻，全
出於自願，那就是與凱瑟琳的相守，唯一的時刻，能讓宇宙暫
停，延遲苦澀、憂愁，不用屈就，完全忘卻死亡，雖然是那麼
短暫，他知道那是最珍貴的，拼了命，也都要奪來。

因戰爭的愚蠢、瘋狂，摧殘了人的信仰，不論對神、對權
威、甚至對人性的質疑，海明威刻劃了其間的荒謬，用悲劇來
嘲諷一切，但同時，點出了人類唯一的救贖──愛。

說到這兒，真正的小說末段，哪一個，猜到了嗎？

原名〈海明威的最後一頁〉

2013年1月12日

刊登於《聯合報副刊》

CHAPTER 12

無意識地，愛，隨血押韻
── 弗拉基米爾‧納博科夫（Vladimir Nabokov，1899-1977）

> 唉！那「美好的俄文」，我幻想著，仍在某處等我，綻
> 放如忠實的春天，被鎖於門後，好多年了，我還擁有那
> 把鑰匙，結果呢，不存在，門後沒東西，只剩一些燒
> 了的灰燼與無望的秋後空洞，而我手中的鑰匙看來像
> 鎖挑。

此為蘇俄流亡小說家弗拉基米爾‧納博科夫在1967年俄文版《洛麗塔》（*Lolita*）附錄裡，如詩的一段話。

P翻閱《每日電訊報‧評論版》，看見一大頁的繽紛色彩，說：「妳看看！這是納博科夫收集的蝴蝶標本。」

我驚訝：「他……是個昆蟲專家？」說著說著，身子挪了過去，眼睛盯著報紙，想探究怎麼一回事？

P直截了當說：「他出詩集了！」

🍃 心的擄獲

　　我對納博科夫的認識，先是來自於他的小說。

　　猶記二〇〇〇年仲夏，有一天，意外地收到友人郵寄的包裹，一打開是一套英文版《洛麗塔》有聲書，第一眼，就被「未經審查」（uncensored）與「未經刪節」（unabridged）字眼吸引，接下來，看到封面的幾張照片，除了作者拿一枝筆，眼鏡戴的低低，眼球往上瞄，極俏皮的模樣之外，其中，最醒目的一張還是，一個綁兩只小辮子的少女，坐在車的前座，慵懶地靠著椅背，裸肩，一腿彎膝，另一腿直直、有勁的伸展，臉、姿態，與全身毫不費力的，啊！十分煽情。

　　就是這影像，勾起了我的興趣，然後，趕緊放錄音帶來聽，噢！是英國莎士比亞劇演員傑瑞米‧艾朗（Jeremy Irons）的性感聲音，第一句：

　　　洛麗塔，我生命之光，我腰之火。

　　如此，我進入了納博科夫的世界。

　　與其說這位小說家吸引我，還不如說「洛麗塔」先擄獲了我的心，難怪，當她成為全球無所不在的文化現象時，他說了一句：

是洛麗塔有名，不是我。我只是一位模糊的，雙重模糊的小說家，有個難發音的名字。

經「她」的引介，我開始讀納博科夫的其他著名小說《幽冥火》、《透明事》、《阿達或激情：一部家族史》、《注視丑角》……等等。

有趣的是，不久前，一位好友突然問起：「說說現代小說家，誰是妳的最愛？」不經思考，我竟蹦出了：「弗拉基米爾‧納博科夫」。

詩是初愛

在《洛麗塔》爆紅前，納博科夫已有五本詩集出世。他的情況倒很像另一名愛爾蘭作家詹姆斯‧喬伊斯（James Joyce），一開始寫詩，後來才涉入小說，故事與人物描繪，充滿詩性語彙、結構，與想像，自小說成名後，他們引以為傲的詩人身分，幾乎被遺忘了。

納博科夫年少時，沉醉於浪漫詩人普希金（Pushkin）的作品，第一次世界大戰爆發時，他十五歲，那一刻，寫下了有生以來的第一首詩，之後在回憶錄《說，記憶》（*Speak, Memory*）中，他表白：

一九一四年之夏，作詩的驚呆狂怒，第一次衝向我，那一刻後，我第一首詩誕生了。

　　從此，他的生涯，緊跟隨家國命運的起伏，漂漂蕩蕩。首先，他自印第一本詩集《詩》（*Stikhi*，1916），不久後，蘇俄挑起了兩次大革命，鬧大饑荒、紅白軍對抗，暴力、血腥，及死亡的威脅，不斷向他侵襲，那時，他又自費，印了第二本詩集《曆書：兩條路》（*Al'manakh: Dva Puti*，1918），很快的，一九一九年，眼見白軍的慘敗，他與家人在不得不的情況下，搭上最後一艘船，永別了家鄉。

　　之後，一站接一站，人踏上劍橋、柏林、巴黎、紐約、蒙特勒，一生的漂泊，內心一直有一個安身立命之所——詩。不管往後做什麼，教書也好，寫小說也好，研究昆蟲也好，收集蝴蝶標本也好，編西洋棋譜也好，自始至終，從未放棄過初愛，不間斷地，寫下耐人尋味的詩句。

亡命之徒之語

　　一九二二年，喬伊斯的《尤里西斯》（*Ulysses*）與艾略特（T S Eliot）的《荒原》（*The Wasted Land*）出版，納博科夫的詩集《簇》（*The Cluster*）也相繼問世，此是他第一次在異鄉的成書，是喜，正好趕上了現代文學運動的列車；不幸的是，陰錯陽差，父親被同盟者謀殺了，那一年，他真的悲喜交織啊！

　　今天，他又有另一本《詩選》出版了，裡面橫跨他六十年的詩涯，有許多是他生前未公開過，死了三十五年，還繼續帶

來驚奇，我一首一首的讀、一字一字的咀嚼，當書闔上的一刻，竟醒悟他生命的大悲，不僅是失去摯愛的親人，也失去了家鄉，更失去了母語。

母語？流亡幾十年，為求生存，融入環境，他用外文創作，與周遭人溝通，但問題是，寫詩時，面對自己的當刻，常用俄文，而語言又是不斷在演化的東西，母語一旦離開了原鄉，移植到另一個土地，沒人可以跟你說，你得自己跟自己溝通，其實，是很蒼涼的隔絕，一個十分孤寂的過程。他有一首短詩〈我愛那山〉，就有這樣的情境：

納博科夫最新《詩選》。
此為流亡之初的照片。眼裡閃爍著憂鬱，內心因「失樂園」而痛。
出版London: Penguin Classics, 2012，7月5日

> 我愛那山，披上樅木叢
> 的黑皮衣——因
> 在一個陌生山國的陰鬱
> 我更接近家。
>
> 泥炭沼成的醬果，在那小小視域
> 沿途，展示藍
> 我怎不知那些濃密的針葉？
> 我怎不失去理智呢？

當黑暗與潮溼的路徑往上盤
繞得越高，童年以來珍藏的
我北國平原的標記
顯得越清楚。

在死亡時刻
與生命，昇華我的
被愛的一切相見
那天堂之坡，我不應爬嗎？

　　他出生貴族，有著快樂的童年，談到蘇俄的歲月，總用
「完美」一詞形容，然而，野蠻、殘酷的流血革命，奪走了他
所屬的東西，跟搶劫又啥兩樣呢！儘管作品充滿了永無止境的
鄉愁，但有一種簡單，沉靜、荒蕪，絕不濫情！同時，我們也
能感受到，他一直在質疑、回溯、提問，總跟自己說話，在渴
望與隔絕之間來來回回，那孤注一擲的美，是這亡命之徒的獨
有風格。

小說家是失敗的詩人？

　　如今，接觸他的詩，承接了一份熟悉，我想，大概是之前
讀他小說的緣故吧！他的詩行，累積起來，可串成故事，而有

些敘述詩，儼然是小說的雛型，一首首的詩，彷彿為了鋪陳小說，所做的暗示、記號、註解，像筆記一般，或者，也可當小說的濃縮版呢！

　　舉一個典型的例子，當我在讀〈莉莉絲〉（Lilith）一詩時，腦海浮現的是《洛麗塔》一幕幕情節，限制級的色情幻覺與猥褻舉止，一一展開，其中一段：

> 不需引誘，不需費力
> 只要歡快的緩緩
> 如翅膀，她逐漸
> 於我前面，展開她小膝蓋。
> 多麼迷惑，多麼歡愉
> 她上翹的臉啊！狂野的
> 刺入我的腰，我滲
> 透一個難忘的小孩。
> 蛇內之蛇，管中之管，
> 順暢、適宜，我移進了她，
> 透過上升的渴望預感
> 說不出口的愉悅騷動。
> 但突然，她稍微畏怯
> 退避，把腿縮了起來，
> 緊抓布簾，搓揉
> 圍起來，拉到了臀部，

於半距離，充滿活力

衝至狂喜

　　一位已過中年流亡的文學教授，愛上了一名少女，似真似幻，享樂與驚慌參半，不一會兒，他從天堂跌了下來，詩的末行，寫：「突然明白，我在地獄。」落得無比悽慘，結果，悲劇以終！

　　這首詩，像《洛麗塔》，他回溯年少在蘇俄的一段記憶，當時，愛上一位少女，如羅蜜歐與茱麗葉的戀情，她的美，她的愛，她的情色綻放，給了他無限的歡愉，之後，她被迫離開家鄉。愛在最美時消殞，之驟然、巨烈，那傷痛，一生從未復元，就算他成年後，談了戀愛，娶了能幹的妻子，生了聰明的小孩，然而，最深切的愛，總停在遙遠的點上──美，就是十三歲的模樣。

　　純真，在被剝奪之後，緊接著，是邪惡、淫蕩，此為「小妖精」的原型，詩人簡直在玩火，塑造了一個這麼爭議性的角色，他不諱言：「她是我的最愛，但也是最困難的。」沒錯，對他而言，她是迷惑，卻又染上一份罪惡感，難言的情思。

　　諾貝爾文學獎小說家福克納（William Faulkner）曾說：「每位小說家都是一位失敗的詩人。」在此，我卻想反擊：納博科夫寫出好的小說，在於他是一位成功的詩人！

苦澀的失樂園

於我，從對納博科夫的初識，到熟悉，甚至最後的深透，整個過程，像是在讀一部十七世紀的史詩《失樂園》（*Paradise Lost*），米爾頓（John Milton）用新觀念，來改寫人類「墮落」（Fall）的故事，特別強調撒旦（魔鬼）的魅惑，擅長雄辯術，更以語言的辭藻華麗技巧，號召了叛逆的天使，也慫恿夏娃犯罪，然而，人被趕出伊甸園後，一直渴望追回過去的無染、純真、快樂，但是，那天堂已失落了，再也找不回來了。

「失樂園」的意象，也不斷困擾著納博科夫，失去少女、家產被霸佔、染紅的蘇俄、慘痛下離開家鄉、父親被謀殺，這一切，屬於他的桃花源，就這樣消失了，他的詩像汪洋之海，深邃的，漂浮的，不過，卻有一個原則，他寫：

　　無意識地，愛，隨血押韻。

詩血裡，串流愛的韻律，如堅石一般，然而，端出來的，全是愛的缺席與失落，之所以如此，完全因為在愛的高潮來襲時，突擊似的，被一股強大的勢力奪走，這樣被逼迫離開天堂的滋味，是苦澀的，極度慘痛的！

🍃 鑰匙成了鎖挑

患上失樂園的症候群，他持著一把鑰匙，夢想打開那一扇門，可以瞥見一個永恆的春天，但他看到的是入冬的景象，一切成了灰燼。

所謂亡命之徒就是如此了。

很悲，不是嗎？在闔上詩集後，將書衣套上，準備放入書架，那一剎那，抬頭，我望向窗外，天邊展露了幾絲的粉彩，突然意識到……

在《失樂園》結尾，一位善良天使告訴亞當：「你將會在自己身上找到另一座天堂，會更愉悅。」對啊！納博科夫始終握著一枝筆，在異鄉，用詩行，陳述原鄉、愛情、理想，甚至猥褻與挑釁，結果呢？一隻隻的蝴蝶甦醒、展翅，穿梭在時空中，繽紛、知性、自由地飛啊飛，那……，不就是探索人性的樂園嗎！

原來，那一枝筆，是一把文學鎖挑，詩人悲嗎？我想，一點也不！

原名〈亡命之徒的鎖挑〉
2014年4月12日
刊登於《聯合報副刊》

CHAPTER 13

喝馬丁酒時的搖，不要攪
──伊恩・佛萊明（Ian Fleming，1908-1964）

P問：一些影評人說最新的《空降危機》（*Skyfall*）是史上來最棒的007電影，妳認為呢？

我回：你不覺得這位007，患了某種精神病態，太過冷漠了嗎？我想，不是原創者的初衷……

一九五二年，恰好六十年前的今天，一位來自英國的前海軍情報員兼記者伊恩・佛萊明在牙買加渡假時，於海邊的別墅，一早坐在桌前，三個小時內，不經思考地，寫下了兩千多字，就像繆斯搖動他筆桿似的，六十天後，完成《皇家賭場》（*Casino Royale*）書稿，於是，007的角色誕生了，他名叫詹姆士・龐德（James Bond）。

🌿 主角勝於小說家

賭場、馬丁尼酒、貝瑞塔手槍、殺人的機關配件、創意造型車子、神祕女郎、海底潛水、打鬥場景、英雄救美、維護國

家安全、伸張正義、擊敗邪惡……，這些，對你我來說，是否似曾相識呢？它們都成了007故事不可或缺的元素。

　　自一九六二年由史恩・康納萊（Sean Connery）飾演《第七情報員》（*Dr No*）之後，幾乎每一、兩年有一部007的電影，從未間斷，今年也巧遇上了五十週年！這刺激、驚悚的故事與鮮明的角色怎麼來的呢？雛型，於一九四〇年代初期，就塑造出來了，當時，佛萊明對戰爭的緊張情緒，對敵國起了偏執狂，對間諜身兼的任務，對身邊友人的觀察，這些細節，他相當熟悉，再添上自己的習性與瘋狂的夢想，一個英雄的特殊性格與週遭的配套，持續在佛萊明的心裡盤繞，幾年後，便洋洋灑灑的鋪陳了出來。

　　當他完成《皇家賭場》時，說了：「糟透、愚蠢的作品！」似乎不太滿意，還將稿子拿給情婦看，讀後，她建議他不要出版，若真要出，用假名，否則沾污了他的名聲。別說他們，連出版社也不看好，後來，是因他哥哥（知名旅遊作家）的介入，才得以問世，書一出來，馬上銷售一空，此跌破了專家眼鏡。間諜角色一旦釋放，佛萊明再也停不下來了，每年初春，一定好好坐下來，以龐德為原型，花兩個月書寫一本，如此下去，直到過世為止，一共十四本完稿，十分之六世紀以來，他發明的007風迷了全球，早已成普遍性的文化現象，那燃燒的魅力，怎麼也消不退。

　　或許你沒聽過佛萊明，但一定聽過007，當故事主角的聲譽，遠勝於小說家，我想，就算寫作成功了。

慾望的反射

　　間諜有什麼特質呢？一般而言，一定被抓到什麼把柄，或有難言之隱，害怕被揭發出來，情報局利用的就是這種人性弱點，來聘雇員工的，之所以當間諜，通常是不得已的，他們的長相越不起眼越好，總之，普普通通，不致於讓人起疑心。然而，007被量身訂做後，完全變了個樣，他出生於富裕的家庭，受好的教育，一身運動細胞，鍛鍊強健的體魄，不但長得帥，懂得穿著，突出的性格，一走出來，全部的目光都往他身上掃，這般耀眼，若真的來當間諜，不就立刻被識穿了嗎？

　　雖然佛萊明戰爭期間擔任情報員，但，是待在辦公室那型的，坐在房內，眼見一份接一份的國家機密文件，耳聞許多證實與不被證實的風聲，心裡呢？早已飄飄欲仙了。密使喬裝成另一個身分，到敵國搜尋資訊，必要時，有所行動，因為這一切是不可說的，所以，包裹著一層神祕的外衣，濃烈地，讓佛萊明不得不吸進去，即是那未決、煩擾、迷惑力，驅使他用想像來填充，於是，冒險、驚聳的無窮因子，從他的腦袋裡，猛跑出來，他生活中無法實現的缺憾，卻在創作中，找到了特許之地，補償了他，其實啊！他對007是既羨慕又嫉妒。

　　不必朝九晚五，無需養家，可人吃人飲人賭，常有美艷女子圍繞，所有每日的開銷不用擔心，上級會義務、毫不吝嗇地幫他買單，一般人跟他相較起來，生活簡直繁瑣、枯燥，若能

選擇，誰不想過他那種逍遙的日子呢！原來，此角色投射的是
──嚮往，不僅對作者如此，對多數的人，更是逃不了的慾
念啊！

　　就因007，添入迷人的色彩，一改了間諜的形象。

親吻死亡

　　要物質，有物質，生活精彩歸精彩，不過，也有代價要
付，那就是性命。

　　人在面對死亡的威脅，一下子，變得害怕、軟弱，會整
個投降，然龐德的反應出乎意外，不但勇敢，更拼命地，直接
拿身體去對抗；另外，他愛碰烈酒，弄到常跟人競賽，看誰喝
得多，喝得快，同時，也猛抽煙，專抽尼古丁特多的品牌，平
均量每天六十根，這樣習性，純屬於不要命，那情境，多像哲
學家叔本華與心理學家佛洛依德說過的「死亡趨動力」，渴求
──如親吻死亡一般。

　　是的，在佛萊明的《你只能活兩次》（*You Only Live Twice*）
裡，談到了龐德的人生態度，有一次，他被派到日本東京執行
任務，突然失蹤了，情報局以為他喪生，女上司M撰寫一篇訃
告，最末一段是這樣的：

　　　　我幸運，也自豪地，在國防部的過去三年，與中校
　　龐德緊密團結、合作共事，對他敬畏，如今他的死，我

該怎麼用簡短的語句，來寫墓碑銘呢？這兒許多資淺的
同事都分享了他的哲學，那是：

　　我不應浪費我的日子，也不嘗試延長生命，我應善
用我的時間。

龐德沒有所謂長壽的觀念，每一刻，他都要抓住，將生命
的目的發揮極限，沒必要為了活著而苟延殘喘，其實，他隨時
隨地，在預備死亡啊！

致命傷

我曾想，若龐德沒什麼把柄，沒什麼需要隱藏的，為什麼
去當間諜？問題出在哪兒？

佛萊明一九六四年，寫第十二本007小說時，終於打破沉
默，給龐德一點人性的描述，揭發了他的出生背景，說他來自
蘇格蘭的格倫科（Glencoe），十一歲時，父母登山遇難了，
從此成為孤兒⋯⋯

啊！就是這個事實，他在心裡，起了一個大洞，始終在
尋找歸屬感，沒有家庭，但祕密情報局願意用他，剩下的只有
仰賴國族主義了，他的感激之情，轉化成忠貞的愛國分子，於
是，將自己訓練成一個冷血的殺人機器，但這不代表殘酷、暴
力，他有原則：從不濫殺，抵抗仇敵時，不從背後襲擊，也不
會在對方沒警覺下害人，他所做的，絕對是君子之爭。

　　他喝烈酒，染煙癮，其實，也是佛萊明的習性，更勝的是，他每天抽了八十根香煙，同樣的，也不怕死。關鍵的是，佛萊明的父親第一次世界大戰時，在法國前線作戰，被炸死了，當刻他才九歲，小小的心靈，卻喚起了一個永恆的英雄形象，而自己呢？從未上過戰場，於他，是個缺憾。發明龐德，填補了他的破洞，陳述的全是內心的寫照。

　　作者與男主角像同卵雙生，孤兒的原型，成了他們的弱點，也是他們一生的致命傷。

🍃 酒的哲學

　　若殺人時，有原則，那麼龐德還有一個更高的原則，就是，一句：「搖，不要攪。」這是他的口頭禪，指的是他在喝馬丁酒前，對混酒時的嚴格要求。

　　在《皇家賭場》第七章〈紅與黑〉裡，龐德、酒保、與友人雷特有一段對話，是這樣的：

> 　　「一杯苦馬提尼酒，倒入深的香檳高腳酒杯。」龐德說。
> 　　「好的，先生。」
> 　　「等一下。三單位的高登琴酒、一單位的伏特加酒、半單位的奎寧香甜酒，好好地搖，直到變得冰冷，然後加一大薄片的檸檬皮。明白了嗎？」

「當然，先生。」酒保似乎滿意這點子。

「天啊，那肯定可喝。」雷特說。

龐德笑了，繼續解釋：「當我⋯呃⋯集中精神⋯，我永遠不會在餐前飲超過一杯。我喜歡一杯，但要大，又要很烈、很冷，當然，得精心製作，這飲料是我發明的，若想到好名字，我將申請專利。」

這酒名，最後叫「微絲彭」（Vesper），此是取自於他鍾愛女人的名字。搖晃的，跟攪拌的，差別在哪兒？據說搖的，會冒出較多的抗氧化劑，適度飲用，可幫助健康，然而，龐德對養生沒什麼興趣，所以，不在考慮範圍內，我想，他身為享樂主義者，大概搖晃的馬丁尼酒，暗示震盪巨，溶合力強，味道更好、更濃，重要的是，他相信突來的化學變化。

佛萊明為了勾勒出龐德的格調，用飲馬丁尼酒，說明他的文化、成熟度、智力、與品味的高低，還有，藉由酒，佛萊明更想強調對女人的態度，或許，我們認為龐德是個花花公子，但不管他怎麼到處留情，基於愛的化學變化，他會將她們從水深火熱的苦難中救上來，一旦許諾了，會履行到底，從不傷人的心，絕不會令人失望。

🍃 真實的性格

　　佛萊明曾描述：「龐德……有些冷酷、無情。」也說：「他在嘴裡有一點殘忍，眼冷冷的。」007好幾年來，給人一種冷血的印象，但一九六四年，佛萊明決定，要好好的為他的主角還原本色，賜予他一個真實的性格……

　　孤兒，成熟了，嘴裡不再含有苦澀，在嘴角邊，露出了機敏的微笑；眼中也不再像復仇那般冷，閃耀的卻是返以回報的多情，那就是，多了一份人性的幽默。

　　這樣才算性感，才像真正的英雄，不是嗎？

原名〈007的英雄原型〉

2013年8月6日

刊登於《聯合報副刊》

CHAPTER 14

傷痕，燃點了文學的火花
——黛安娜‧阿西爾（Diana Athill，1917- ）

　　「我們擁有過美好的時光，真的。」她望向遠方，眼角露出幾絲的憂傷。

🍃 傷痛的告白

　　十五歲那年，她愛上了一名空軍飛官，他長她五歲，沒多久，她上牛津大學念書，兩人也訂了婚，住在一起，隨後他遠赴埃及，大戰爆發不久，他斷了音訊，兩年後，有一天，她接到他的來信，說他要娶另一名女子。

　　　　「這對我生命影響很深。事實上，我最後失去了他，他拋棄我，我不快樂很久很久。」
　　　　「最終妳不怪他，對嗎？」
　　　　「不是這樣的，我怪他，是他的處理方式，我不曾怪他做了那件事，因為我不能，也永遠無法怪一個人，跑得這麼遠，面對一個環境，可能隨時因戰亂傷亡。我

不能怪他想要另一個女人，一個很吸引人的女子。」

她停頓了一下，繼續：

「但，我怪他，確實的怪他，不讓我知道發生了什麼事！我活在真空裡，愚蠢的，繼續以為自己活在愛裡，心想，一切將會沒事，只要在裡面，耐得夠久，會好轉的，他會再出現的，一切都會變好。但，真的很糟，為此，我失去了能量，非常的悲慘。」

「可以說，妳之後就一直待在床上，約二十五年之久，對嗎？」

「我在床上縮了很久，像一隻鼠，躲到地底下。」

「顯然，妳一生經歷很多（情愛）的探險，然而，妳不再期待被愛了。」

「我沒辦法期待，那傷痛之大，因為很壞的事情發生在我身上，自此，我從男人身上不會期待太多。」

煙消雲散

這是不久前BBC創意總監艾倫・雁都伯（Alan Yentob）訪問一位英國女作家黛安娜・阿西爾時，之間的一段對話，她的告白令人心痛。

她在回憶錄《取代一封信》（*Instead of a Letter*）裡，透露出更多的不堪，這名空軍飛官，她叫他保羅（真名為唐尼・

艾爾文），大戰爆發之後，他又寫了兩封信，內容充滿著希望，期盼未來與她重逢，共築愛巢，還說：「妳的文筆比我好，我無法常寫信給妳，但請繼續寫給我，妳若停止，我會因此而死。」然後，好一陣子他音訊全無，持著一份對他的信任，她繼續寫，不知道的是，他私底下已有兩位情人，首先跟同事的妻子，之後遇到一名年輕的女子，娶了她，才寄一封信給阿西爾，要求放他自由。

她原本相信他，等著他，他卻將她當傻子，要她寫，要她等；而她等，她期待，最後，那封信，像個炸彈一樣，將她對愛的信仰整個炸碎了，對未來的希望，所仰賴的一切，在一夕之間，全煙消雲散了。沒多久，他在戰爭中喪命，而她遭受的磨難，該向誰傾吐，該向誰抱怨呢！

哥雅的畫

阿西爾今年九十三歲，如今是文學界的巨人，之前在Andre Deutsch出版社當主編，發掘不少前衛的作家，像約翰‧俄普代克（John Updike）、西蒙‧波娃（Simone de Beauvoir）、奈波爾（V. S. Naipaul）、琴‧芮斯（Jean Rhys）、諾曼‧梅勒（Norman Mailer）……等等，之後一個個都成為佼佼者。她被譽為「當今最優質的主編」，七十五歲退休後，才開始真正寫自己的書，直到現在還創作不斷，坦然、不羞愧的寫出最私密的部分，包括性、愛、死亡……等主題。

她經歷人世的蒼涼，一生情人無數，但當談起七十多年前那樁未完成的愛情，依舊難掩那份落寞，她釋懷了嗎？我想，沒有，傷痕從未消失。

讀她，聽她，她流露了對生命一點一滴的珍惜，前兩年，她搬進養老院，許多東西分送給老友，身邊只能留下一些珍愛的書、畫，其中，她最愛的是十八、十九世紀西班牙畫家哥雅（Francisco Goya）的自我肖像，看著這幅畫，她說：「哥雅是一個很怪異的人，當他很老，很老時，依然說：『我還在學，我還在學。』多麼了不起啊！」

如哥雅的精神，她還在學習，每個禮拜，到美術學校學畫，描繪人的裸體，在《朝向終點的某處》（*Somewhere Towards to the End*）裡，寫道：「我警覺到重要的事──直接面對人的身體，而不感到羞愧，我有透視的天賦，用眼睛看事情，藉由我生命最慘澹的片刻，去保有活下去的理由。」

從肉體，她學會不逃避，從眼睛，她透視到生命最陰鬱、深沉的部分，哥雅把自己那張滄桑、布滿皺紋的臉畫下來，彷彿把內心的傷痕攤開，最終，展露那一份難以言說的高貴與尊嚴，而阿西爾就是這樣，在慘澹中爬起來，找到生命的價值。

❧ 無傷痕？

在藝術裡，我一直尋找、探索「美」，以為，除了「無傷痕」的哲學，別無他法，因此，我曾寫下一首〈鮮嫩〉，詩行

如下：

> 傷口復元
>
> 談何容易？
>
> 一旦長出新肉
>
> 不能留疤
>
> 否則腐爛了怎行？
>
> 就算被鞭刑，只
>
> 剩下屍骨而已
>
> 還揚起嘴角
>
> 喬裝新人　都是頭一遭
>
> 為了永保鮮嫩！

阿西爾的故事，讓我再次省視，哪個人沒有傷痕呢？外表，很多時候是偽裝出來的，一切的掩飾，都深怕傷痕一掀，會血流不止，因而，許多人選擇不去觸碰。

但阿西爾卻坦率地談，就因過去她被人欺瞞，最後得知實情時，才被狠狠的刺傷，從那以後，她痛恨被蒙在鼓裡，拒絕當無知的人。

她的遭遇，她的態度，讓我想到，唯有誠實，才會不傷人，真正的幸福，是應該建築在真相上，實情有時候聽來殘酷，或許也會帶來痛，但那會是短暫的，最怕的就是無知，活在人們編織的謊言或假象，脆弱的很，一不小心，整個坍塌下

來。不真實的夢，才最可怕，因為那造成的創傷，往往無法彌補，最後，成了一輩子的陰影。

🍃 浴火鳳凰

　　原來，我信仰的「美」，若失去了「真」，有一天會垮下來的；但加上了「真」，「美」才會永遠閃亮。人間，若問「無傷痕」為何物，不就如此嗎！

　　阿西爾在青春綻放的年齡，被未婚夫保羅拋棄了，就如一隻折翼的小鳥，往後的日子，憑閱讀、觀察、寫作，慢慢的療傷，努力讓自己不倒下來，今天，她活得燦爛、坦率，就像一隻浴火鳳凰一樣。她曾說：「唯有獨處時，我才真正感到完整。」孤獨，讓她醒思，讓過去跟現在和解，讓醜陋幻化成美的力量，心靈的事，別人介入不了的，這也算對自己負責任的態度吧！

　　因那傷痕，造就了一個完整的她。

<div align="right">

原名〈傷痕，造就了一個完整〉

2013年11月18日

刊登於《人間福報副刊》

</div>

CHAPTER 15

在詩人拍響，迂迴繚繞之後
——伊恩‧漢密爾頓‧芬利（Ian Hamilton Finlay，1925-2006）

　　哲學家兼園藝家伊恩‧漢密爾頓‧芬利向來被譽為具體詩人，是一名將文字的熱量、強度發揮極致的能手，而我，走入了他的世界。

濃得化不開

　　為了將詩的生命，轉為真實的體驗，一九六六年，芬利在蘇格蘭的彭特蘭丘陵（Pentland Hills）買下五英畝的一塊地，整整四十年，用後半生，來雕塑一座天堂，命名「小斯巴達」（Little Sparta）。前一陣子我旅行，到了這地方，沿著路徑，穿過林間、空地，就這樣，不經意的掉入他設下的「陷阱」，四周，感覺像埋伏的地雷一樣，雖沒軍事攻擊，還不致於皮肉之傷，但隨時隨地，有突來的驚奇，無形上，性靈也被狠狠的鞭打。

　　所謂的陷阱，不外乎飾板、基石、板凳、方尖碑、盆景、花架、橋、樹柱……等等，他將語言的單字、片語、或符號，

刻在實物上，製造一個繪畫、隱喻、詩
性的空間。漫步在這座花園之中，因混
合那前蘇格拉底的哲學、奧維德的《變形
記》、普桑（Poussin）的畫、清教徒的
簡樸、海的戰役意象、蘇格蘭的捕魚工
藝⋯等等因子，感性、思緒也紛紛湧了
上來。

　　走完小斯巴達，我又闖入就近的一處
農莊──朱庇特藝林（Jupiter Artland），
佔地約八十英畝，晃了一圈，進入一個地
盤，意外地，又發現芬利的作品，說來，
這是整片最陰森的區塊，帶著憂鬱之氣，
濃的真叫人化不開啊！

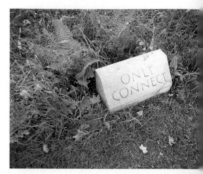
僅有聯繫

🌢 一步步的帶領

　　第一眼，我在地上看到一塊石碑，刻
著「Only Connect」（僅有聯繫），接收
訊息後，經過一座拱形小橋，直走不久，
便抵達一座神殿，裡面空空如也，隨後，
跨越了一個斜坡道，但這段路不太穩，走
時，得小心翼翼才行，突然，一不注意，
在轉彎處，浮現一尊優雅的繆斯。

拱形小橋

　　大文豪福斯特（E. M. Forster）的小說《此情可問天》（*Howards End*）有一句座右銘：「僅有聯繫詩文與熱情，此兩者才會被頌揚，我們也可看到人類的愛達到極致，不用活在破碎裡。」從這兒，芬利擷取了開頭片語，拿來當路程的指標，兩個單字，雖短短的，卻鏗鏘有力，他多麼渴望在碎塊與碎塊之間建立一個連結，彌補世間的缺憾呢！因此，築起一座橋樑，人可以在上面踩踏。

　　正在思索之際，我與一座阿波羅神殿不期而遇，奇怪的是，神怎麼沒在那兒，消失了嗎？於是，走進神殿，一探究竟，一抬頭，看到上方貼的金箔字樣，上面用拉丁文寫著：「阿波羅有一顆持續、巨烈的反叛之心。」這訊息，什麼?! 掌管真理之神不再理睬人間事，果真，我們不就被放牛吃草了嗎？今後，我們還能乞求什麼呢？

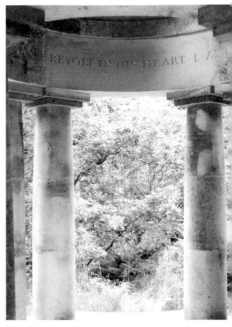

走神殿上方的金箔字樣

🍃 人性之最

　　接著，在顛簸的路上，心情起起伏伏，幾近絕望的時刻，一尊美麗女子的頭像，寫著：「Ｘ」（十），立在前方，等著我們，是一個繆斯！但不屬於希臘神話的九位（代表歷史、音樂、喜劇、悲劇、舞蹈、情詩、聖歌、天文、與修辭），那麼，是何方神聖？

　　芬利曾說：「我僅能寫繆斯允許我寫的東西。」傳統的繆斯無法滿足他，因此塑造了第十位，叫莎孚（Sappho），掌管情色詩的女神，象徵愛與美。對他來說，人類不會只是一場悲劇，或無望的煉獄，怎麼也得想盡辦法，理出一個頭緒，最終，真為人性找到了最高的原型。

第十位繆斯

浮士德的活路

記得《浮士德》裡的男主角，在靈魂被奪走那一刻，眼前一片美景，只是無法駐留，一切為時已晚！我想，芬利一定體會到浮士德的遺憾，所以，他變了奏，去除了魔鬼的詛咒，當我們目睹第十位繆斯時，也瞥見了幸福，一切還來的及，靈魂沒有破碎，從此不再老去！

在這真理模糊的年代，芬利投注一生的精力與心血，不斷思索，結合文字、物體、與環境，做大膽的實驗，就在他過世前，來到此地，走遍了全場，選擇一塊最陰森的區域，分三個定點創作，完成了〈僅有連繫〉、〈阿波羅神殿〉、與〈第十位繆斯〉三件雕塑，用詩、人性、情緒的轉折，連續、慢慢帶出，串成的一系列，是他理想實踐的延伸，但傳遞了什麼呢？他要我們不再空等、不再失望。

這旅程，我聽到了詩人的拍響，在一個慘澹、灰暗的處境裡，聲音在迂迴繚繞之後，不再耽溺，不再沉淪，因詩句的引伴，我似乎找到了活路！

原名〈浮士德的變奏〉

2012年5月26日

刊登於《聯合報副刊》

CHAPTER 16

瓶中的一艘船，很美但難靠近
——希薇亞・普拉斯（Sylvia Plath，1932-1963）

> 日子被密封起來了，像瓶子裡的一艘船——美的、難靠
> 近的，一個纖細的、純白的飛翔神話。

這是美國女詩人兼小說家希薇亞・普拉斯在一篇散文裡，
描述她人生前八年的塵封歲月。

🍃 普拉斯幻想曲？

幾年前，在愛丁堡大學時，有一天，系上一位同學M抱著
一本書，我好奇地問那是什麼，他說希薇亞・普拉斯的詩集
《巨物》（*The Colossus*），我還記得他說了一句：

> 她的詩是我讀過，最精煉、優美，又有令人心碎的品質。

此是我第一次聽聞這位詩人，之後，只要翻閱報章雜誌、
瀏覽文學網站時，普拉斯的名字經常會閃過去；沒多久，我又
看了一部紐西蘭導演克莉斯汀・傑弗斯（Christine Jeffs）拍的

《希薇亞》（*Sylvia*），談的是普拉斯與才子泰德‧休斯（Ted Hughes）的愛情故事。而今年，恰好是她逝世五十週年，除了她兩本密封多年的日記被公開之外，她的自傳式小說《鐘形罩》（*The Bell Jar*）再版，兩本傳記羅利森（Carl Rollyson）的《美國伊希斯》（*American Isis*）與威爾森（Andrew Wilson）的《瘋女孩的情歌》（*Mad Girl's Love Song*）也正出爐，文學界再度燃起一股普拉斯的熱潮。

一九三二年，出生於波士頓的她，僅在這世上活了三十年，但她的詩、她的小說、她與休斯的婚姻、她那甩不開的陰霾，勾起了詭異，留給世人無限的遐思。她「自白」文體，坦述了生活、愛情、思緒的起伏，不羞愧的說出內心的憤怒、矛盾、悲痛、與絕望，甚至死亡慾念，最終又以悲壯的姿態，向人間揮別，更引發讀者的同情，並且，媒體也大肆渲染，謎上加迷，這簡直神話了她。

被尊為英國桂冠詩人的休斯，在人面前，很少提自己的妻子，於一九八九年，打破了沉默，在一封給《衛報》的公開信裡，陳述大眾對普拉斯的了解是假象，說那全是──「希薇亞‧普拉斯幻想曲」（Sylvia Plath Fantasia）。

或許，大家都在聽幻想曲吧！而我，在她與丈夫之間，不站在哪一個人的立場，腦子裡，卻回想起M說的「精煉、優美、令人心碎」字眼，讓我不禁想好好唸普拉斯的詩，一探她的心理，捕捉那悲劇的源頭。

暴風雨前的寧靜

　　八歲那年，她寫下第一首詩，就立即上了《波士頓先驅報》（Boston Herald）。接著，少女時代，將自己鎖起來，沉醉於文字，每天寫日記、寫小說，累積相當的可觀，在入學院前，登在雜誌上的短篇小說已達五十餘篇了。

　　之後，她入史密斯女子與劍橋大學唸書，擔任雜誌的主編，也拿下好幾個文學獎，不少作品刊在重要雜誌上，像《大學》（Varsity）、《哈潑》（Harpers）、《旁觀者》（The Spectator）、《泰晤士報文學評論副刊》（Times Literary Supplements）等等。在一封給母親的信，雀躍地說：

　　　世界在我腳下剖開了，像一顆熟的、汁液的西瓜。

無窮的潛能與知性的未來，一一在她眼前綻放。
一九五六年，遇見了詩人休斯，她形容他：

　　　一名歌手、一位說故事的人、一隻獅子，與一個世界的
　　　闖蕩者……發出一種聲響——上帝的雷鳴。

　　她愛他的詩，愛他的人，在她眼裡，他簡直是神，他們互寫情詩，不間斷的，為了持續這樣的浪漫，兩人決定步入禮

堂，婚後，不但一塊兒寫作、研究天文與超自然，也四處旅行，尋求靈感。

這一切看似美好，不是嗎？敏感的普拉斯卻問：

> 這是什麼，這面紗背後，醜，還是美？

背後，掀起了狂風暴雨……

🍃 一份生日禮物

藉文字來抒發情感，此習慣始於一九四○年。

那年的十月二十七日，她正過八歲生日，父親快六十歲，病重的厲害，幾天後，過世了，那年的生日禮物就是──爸爸的殞落與永別。歷歷在目，她從未忘記，在一首〈杜鵑路徑上的厄勒克特拉〉（Electra on Azalea Path），她說：

> 你死的那天，我走進污塵，
> 入了無光的冬眠
> ……
> 我躺著，夢見你的史詩，一幕接一幕。

那份慟深刻到，在普拉斯去世前，還寫了一首長詩，命為〈一份生日禮物〉，提到：

　　它立在我窗前，如天空一般大。
　　從我床單，呼吸死寂的核心

　　凡有分裂之處，凝結、硬化歷史。
　　它來時，不經郵件，不經手指。

　　它來時，不經口耳相傳
　　全部遞送，麻木地……

　　這份禮物給的多殘酷，小小年紀，還沒學會哭，就得照單全收，她苦澀地說：

　　我只取它，悄悄地到一旁。
　　你甚至不會聽到我打開，沒有紙劈啪響，

　　無掉落的緞帶，最後也沒尖叫。
　　我認為你沒把決定權交給我。

　　暗自拆開禮物，她發現自己毫無決定權，命運賜予的是一種無法原諒的背叛。
　　自從接下這份禮物之後，她開始寫作了。

🍃 廢墟間的對話

　　詩作被刊登，父親之死，一則以喜，一則以悲，都發生在同一年，是巧合？還是蘊含另一層意義？

　　兩件事湊起來看，於她，怎麼一回事呢？在她的一首〈廢墟間的對話〉（Conversation among the Ruins），我找到了一些線索，詩裡一開始描繪一個景象，有雅房，有水果花環，有美妙的琴聲，還有燦爛的孔雀，如天堂一般，這完全是她八歲前的印象！然而，之後變了樣，廢墟一片，她惆悵地說：

> 你一身外衣和領帶，英雄式立著；我穿上
> 古希臘外衣與梳髻髮式，鎮定地坐著，
> 根植你黑的外觀，轉悲劇的這齣戲：
> 毀損怎麼在我們破產的屋子形成，
> 什麼字的慶典可修補浩劫呢？

　　爸爸走了，是一場浩劫，這缺憾，該怎麼彌補呢？她說：「字的慶典」。此象徵了她的文學生涯，彷彿一個儀式，隆重莊嚴，親人的身體被架在祭壇上，供奉著，他的犧牲，為女兒的未來做交換條件，將她的詩與創作推全高峰，對這「天命所歸」，她沒質疑。

當然，這場浩劫之大，把她原有的多彩思想染成了灰，然後漆成了黑，她說：

愉悅地屈服於旋轉的漆黑，我真誠的相信那是永恆的
湮沒。

攤開她的文字，是驚懼，是歇斯底里，經常呼喊一個人，此對象正是父親啊！對他，她有不解、怨恨、氣憤的思緒，貫穿了她的血液，這仇恨的背後，骨子裡卻深藏著一份愛，強烈幾乎到了霸佔。

拉撒路夫人

她的「自白詩」，談憂鬱症、自殺、與死亡，描述時，常用戲劇情節來表現，口吻帶著甜蜜、愛、熱情，如一隻飛蛾撲火一般，達到了致命之美！有時，作品太過極端，雜誌社拒絕刊登，等到她死後，聲名大噪，出版社才興致勃勃，將她生前的詩一首一首收集起來，一本接一本的出版，像《縹緲精靈亞利伊勒》（*Ariel*）、《三位女人：三個聲音的獨白》（*Three Women：A Monologue for Three Voices*）、《越水》（*Crossing the Water*）、《冬樹》（*Winter Trees*）……等等。

二十一歲，她服下大量的安眠藥，有三天的時間，她在那兒掙扎、蠕動，沒人發現，在一首詩〈爹〉（Daddy），她很

清楚的交代：

> 我十歲時，他們埋葬了你。
> 二十歲，我嘗試死
> 嘗試回、回、回到你身邊。

　　那回，她沒死，存活了下來，此自殺未遂，被許多人拿來分析，說這預示了她三十歲的那場悲劇，然而，最近讀她的過程中，我發現，她十歲時，已有蓄意割傷自己的記錄了，說來，父親的離去，為她鋪下了長長的陰影，往後的日子，她一而再，再而三有親吻死亡的慾望。

　　曾被批評極端之最的〈拉撒路夫人〉（Lady Lazarus），如今是她一首膾炙人口的詩，此刻唸來，我仍然全身顫抖，詩人裸露的說出：

> 我又做了一遍。
> 每十年的一年
> 我應付過來——
> ……
>
> 這是第二次。
> 簡直垃圾啊
> 每十年得清掉。

百萬纖維絲！
嚼花生的這幫人
擠進去看

他們，鬆解我手和腳──
大跳脫衣舞。
各位紳士，各位女士

這些是我手
我膝蓋。
我可能剩皮與骨，
……

垂死
像任何事物一樣，是一門藝術。
我做的非常好。

　　「每十年一次」的循環，好像精心安排似的，甚至還計畫
了第三次，這不是幻想，是行動，是真實的景況，極為驚悚，
不是嗎？
　　一九六三年二月十一日，是英國幾十年來最冷的一個冬
季，她把兩個小孩放在臥室，留下牛奶與餅乾，自己跑到廚
房，然後開瓦斯，這回，她熱吻了死亡。

更盛的元氣

　　正如普拉斯散文中描述的，她回看一九四〇年前的歲月，多純白，像一則飛翔的神話，之後呢？二十二年的時光，一直抱著已不復存在的東西，美雖美，但纖細，脆弱的很，壓根兒也摸不著了，她又像玻璃瓶（鐘形罩）裡的一艘船，撞啊撞，駛不出去，氧氣用完了，就斷氣了。讀她的作品，就在目睹她的人，透知到她內心的複雜、糾結，現在，我終於能了解M當初說的「令人心碎」了。

　　普拉斯真的走了嗎？蹊蹺的是，〈拉撒路夫人〉中間夾了幾行：

　　　　我，一位微笑的女子
　　　　只有三十。
　　　　像貓，有九條命。
　　　　……

　　　　在光天化日下復出
　　　　到同一處，同一張臉，同個畜生
　　　　開心地喊：

　　　　「奇蹟！」

　　為什麼叫「拉撒路」（Lazarus）呢？他是《聖經》中的一個角色，奇蹟地從死裡復活。這兒，詩人又說自己是九命貓女，在光天化日之下復出了。我覺得在此，她藏了一個密碼……

　　今天世上沒人能像普拉斯一樣，不僅在死後榮獲美國文學界最高榮譽的普立茲獎（Pulitzer Prize），而且，作品到現在還一版再版，成為當今西方最被討論與閱讀的女詩人，在時間的洪流中，她沒被沖刷掉，持續、活躍的存在！

　　對她，垂死是一門藝術，是永恆的循環。詩人悄悄的跟我們透露，她的鐘形罩裡，灌入了氧，因此，「復活」的元氣，更勝於湮沒呢！

<div style="text-align:right">

原名〈灌入氧氣的鐘形罩〉

2013年11月5日

刊登於《聯合報副刊》

</div>

CHAPTER 17

一雙綠眼如水晶，在微夜中閃爍
—克里絲褆娜‧恩因（Kristiina Ehin，1977-）

　　藍藍起了個頭：「妳知道今晚九點一刻，上空會投下炸彈，可小心一點。」

　　我回說：「炸彈？」

　　他再加上：「要否，咱們今晚去瞧瞧？」

🍃 等待意外

　　我們走出蘇富比藝術拍賣中心，一起用餐，之後，到了倫敦眼（London Eye），坐在泰晤士河沿岸，他說：「就這兒附近了。」這天，輕風吹拂，涼了些。

　　在廣場上，我瞄了一下來來往往的人，有一些，只是路過，有些則有備而來，而我呢？介於之間，知道某事即將發生⋯⋯

　　等了半個多小時，突然，我聽到直升機的聲音，在上空飛行，機槳與引擎的旋轉，好清楚，越來越大聲，我不自主的抬頭，看它繞了幾圈，像發出一個警訊：「小心！」接著，無數

的、白白的東西往下拋，片片紛飛，如雨，如雪，如翱翔的燕
子，在某個角度，仿如夜空的星星，一閃一閃的，眼前，這般
壯觀的場面，我興奮地叫：「這就是你說的炸彈嗎？」此時，
他笑了。

🍃 炸彈？

　　原來，這是為了二○一二年年奧林匹克運動會，倫敦
「文化奧林匹亞」（Cultural Olympiad）在各定點舉辦的文化
與藝術慶典活動，而這投擲的一顆顆「炸彈」，就是南岸中
心（Southbank Centre）推出的「帕納塞斯山之詩」（Poetry
Parnassus），是這樣子的，智利的藝術集體「卡薩格蘭德」
（Casagrande）發起點子，駕著直升機，從上空，撒下十萬首
詩，以書籤的樣式，一一的飛下來，據說這樣將「詩」與「干
涉公共空間」的結合行動，從一九九六年開始，已在幾個城
市發生過了，像柏林、華沙、格爾尼卡、杜布洛尼、與聖地
牙哥。

　　當詩籤掉落時，一張接一張的，面對此情此景，我也想去
接，結果，有三張掉在地上，我自然蹲了下來，心想：「別那
麼貪心，一個就好了。」

我的書籤

　　我撿起最右邊的那一張，看著，上面寫著「如何向你解釋我的語言」（How to explain my language to you），為此，我沉默一會兒，姿態依然，可能被標題吸引，僵住的緣故吧！藍藍跑過來，跟我一起蹲了下來，然後，我讀誦整首詩（在此，我翻譯成中文）：

　　　　如何向你解釋我的語言
　　　　此刻，這兒
　　　　在月光下
　　　　一旁的春天

　　　　我與你坐一塊
　　　　印支歐洲的美男子
　　　　在一個大的芬蘭-烏戈爾石子，滿是青苔
　　　　於我們之間，半裸、
　　　　明亮之夜的談話

　　　　所以，我想告訴你
　　　　松樹如何用我的語言聞
　　　　鳶尾亦然

水如何用我的語言潺潺的越過花崗岩
蟋蟀如何無意識，不停撥弄，最後獲得了

反而，我們沉默
閉眼
我們此刻張開嘴，只一點點，然後
為半裸、明亮之夜的話語
用一種語言，既非你的，也非我的

他聽著。

我說：「這是一個來自愛沙尼亞的女孩，叫克里絲禔娜‧恩因寫的一首詩。」說著說著，空氣分子像發酵一樣，釀出了酒精，害我，不經起了醉意，自然的，淚落了下來，說著：「好個炸彈啊！」他從口袋拿出一條手帕，遞給我。

這是用魔幻的語言傳情、傳愛的詩行啊！

🍃 閃爍的目光

他說：「妳知道為什麼這項行動藝術要在倫敦舉行嗎？」我想了想：「不就因為奧林匹克運動會嗎？」他回：「不全然如此。」到底有什麼關聯呢？停了幾秒鐘，還是猜不透，我搖搖頭：「你來告訴我好了。」這時，他濕潤了眼，傷感的說：「他們選的，都是過去戰爭被炸過的地方。」他那一雙綠眼，

如水晶一般，在微夜中閃爍。

　　過去投下炸彈，將城市摧毀，這回，在同個地點，撒下來的全是輕輕的紙片，二次世界大戰期間，倫敦被德軍轟炸，都過了快七十年，重建之後，現在，這兒已成了繁榮、復甦與現代的象徵，而如今的「再訪」，又有什麼樣的意義呢？難道要提醒人民那段痛苦的記憶嗎？

　　倒不。

　　炸彈一顆一顆掉下來，詩心一片一片的拾起，一首一首，帶來的訊息，即是一場接一場的意外，此刻，人們不再驚慌，飛下來的，或許是一個未知，承接的，卻有無限的期待。

化學變化

　　若問我，在這詩的饗宴裡，體驗怎樣的滋味呢？

　　在人群裡，一個一個搶著掉落的詩片，有的興奮，有的驚訝，也有的感到疑惑，一些人戲在一團，渴望與周遭的人分享，即使未照過面的也好，當然，也有人獨自思索，他們都展現了不同的表情，不論如何，未知渲染開來的，是遊走其間的化學變化，那騷動因子既強又持續！最後，我與藍藍當場舞了起來。

　　每個人的嘴角揚了上來，在這裡，我感受到純真的情感，目睹沒有別的，只有希望，那是人間最美的慈善啊！

　　我擦拭了淚，告訴他：「謝謝，讓我渡過這麼浪漫的夜晚。」

<div align="right">

原名〈炸彈！恐嚇，還是浪漫？〉

2013年8月6日

刊登於《聯合報副刊》

</div>

新銳藝術11　PH0155

新銳文創
INDEPENDENT & UNIQUE

愛・邂逅
——不可不知的17位西方經典藝文大師

作　　者	方秀雲
責任編輯	陳佳怡
圖文排版	賴英珍
封面設計	蔡瑋筠

出版策劃	新銳文創
發 行 人	宋政坤
法律顧問	毛國樑　律師
製作發行	秀威資訊科技股份有限公司
	114 台北市內湖區瑞光路76巷65號1樓
	電話：+886-2-2796-3638　傳真：+886-2-2796-1377
	服務信箱：service@showwe.com.tw
	http://www.showwe.com.tw
郵政劃撥	19563868　戶名：秀威資訊科技股份有限公司
展售門市	國家書店【松江門市】
	104 台北市中山區松江路209號1樓
	電話：+886-2-2518-0207　傳真：+886-2-2518-0778
網路訂購	秀威網路書店：http://www.bodbooks.com.tw
	國家網路書店：http://www.govbooks.com.tw

出版日期	2014年11月　BOD一版
定　　價	370元

國家圖書館出版品預行編目

愛.邂逅：不可不知的17位西方經典藝文大師 / 方
秀雲著. -- 一版. -- 臺北市：新銳文創, 2014.11
　　面；　公分. -- (新銳藝術；PH0155)
　　BOD版
　　ISBN　978-986-5716-32-5 (平裝)

1. 藝術家　2. 西洋文學　3. 傳記　4. 歐洲

909.94　　　　　　　　　　　　　103020555

讀 者 回 函 卡

感謝您購買本書，為提升服務品質，請填妥以下資料，將讀者回函卡直接寄回或傳真本公司，收到您的寶貴意見後，我們會收藏記錄及檢討，謝謝！
如您需要了解本公司最新出版書目、購書優惠或企劃活動，歡迎您上網查詢或下載相關資料：http:// www.showwe.com.tw

您購買的書名：_____

出生日期：_____年_____月_____日

學歷：□高中 (含) 以下　　□大專　　□研究所 (含) 以上

職業：□製造業　□金融業　□資訊業　□軍警　□傳播業　□自由業
　　　□服務業　□公務員　□教職　　□學生　□家管　　□其它_____

購書地點：□網路書店　□實體書店　□書展　□郵購　□贈閱　□其他

您從何得知本書的消息？

　□網路書店　□實體書店　□網路搜尋　□電子報　□書訊　□雜誌

　□傳播媒體　□親友推薦　□網站推薦　□部落格　□其他_____

您對本書的評價：(請填代號　1.非常滿意　2.滿意　3.尚可　4.再改進)

　封面設計____　版面編排____　內容____　文／譯筆____　價格____

讀完書後您覺得：

　□很有收穫　□有收穫　□收穫不多　□沒收穫

對我們的建議：_____

11466
台北市內湖區瑞光路 76 巷 65 號 1 樓

秀威資訊科技股份有限公司　　　收

BOD 數位出版事業部

．．

（請沿線對折寄回，謝謝！）

姓　　名：＿＿＿＿＿＿＿＿＿＿　年齡：＿＿＿＿＿　性別：□女　□男

郵遞區號：□□□□□

地　　址：＿＿＿＿＿＿＿＿＿＿＿＿＿＿＿＿＿＿＿＿＿＿＿＿＿＿＿

聯絡電話：(日)＿＿＿＿＿＿＿＿＿＿＿　(夜)＿＿＿＿＿＿＿＿＿＿＿

E-mail：＿＿＿＿＿＿＿＿＿＿＿＿＿＿＿＿＿＿＿＿＿＿＿＿＿＿＿